U0074341

胡海牙　著　蒲團子　編訂

胡海牙文集

太極拳劍篇
（增訂版下册）

心一堂

書名：胡海牙文集・太極拳劍篇（增訂版下冊）

作者：胡海牙

主編：蒲團子

責任編輯：陳劍聰

出版：心一堂有限公司

地址／門市：香港九龍尖沙咀東麼地道六十三號好時中心 LG 六十一室

電話號碼：+852-6715-0840　+852-3466-1112

網址：sunyata.cc

網上書店：http://book.sunyata.cc

電郵：sunyatabook@gmail.com

網上論壇：http://bbs.sunyata.cc/

版次：二零一四年十月初版

平裝

定價：　港幣　　九十八元正

　　　　人民幣　　八十八元正

　　　　新台幣　三百九十八元正

國際書號：ISBN 978-988-8266-97-5

香港及海外發行：香港聯合書刊物流有限公司

地址：香港新界大埔汀麗路三十六號中華商務印刷大廈三樓

電話號碼：+852-2150-2100

傳真號碼：+852-2407-3062

電郵：info@suplogistics.com.hk

台灣發行：秀威資訊科技股份有限公司

地址：台灣台北市內湖區瑞光路七十六巷六十五號一樓

電話號碼：+886-2-2796-3638

傳真號碼：+886-2-2796-1377

網絡書店：www.bodbooks.com.tw

台灣讀者服務中心：國家書店

地址：台灣台北市中山區松江路二〇九號一樓

電話號碼：+886-2-2518-0207

傳真號碼：+886-2-2518-0778

網絡書店：http://www.govbooks.com.tw/

中國大陸發行・零售：心一堂書店

深圳地址：中國深圳羅湖立新路六號東門博雅負一層零零八號

電話號碼：+86-755-8222-4934

北京地址：中國北京東城區雍和宮大街四十號

心一店淘寶網：http://sunyatacc.taobao.com

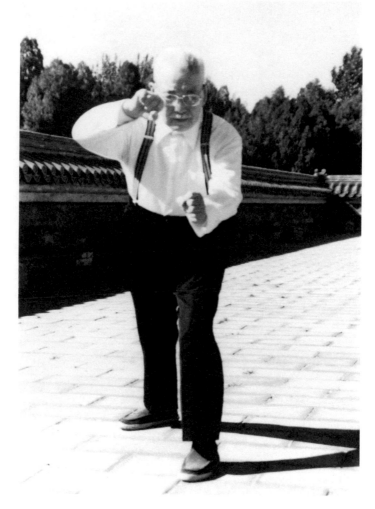

胡海牙先生

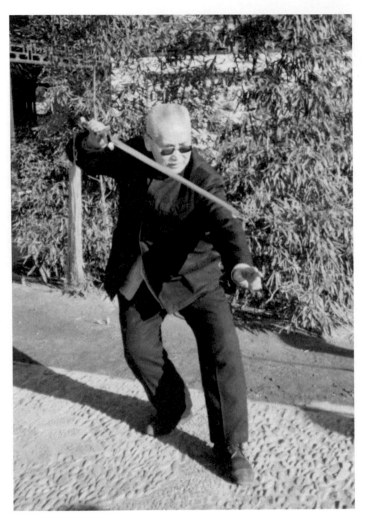

胡海牙先生

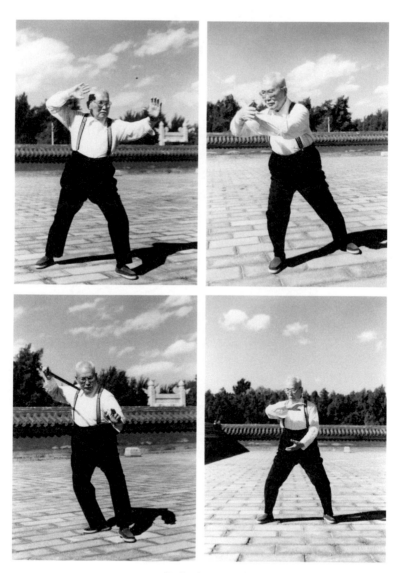

胡海牙先生拳照

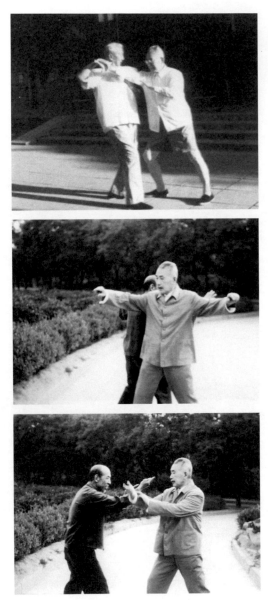

胡海牙先生拳照

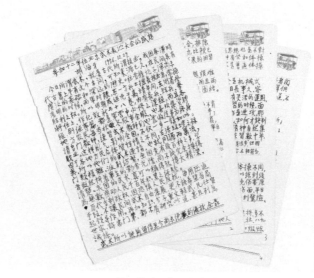

稿手生先牙海胡

函公演匯術武加參生先牙海胡

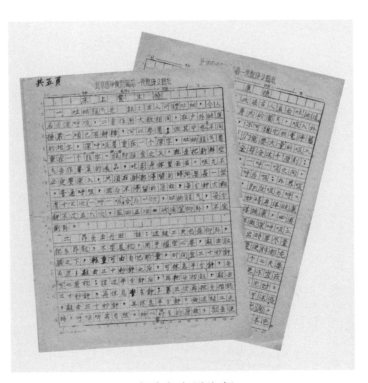

稿手生先牙海胡

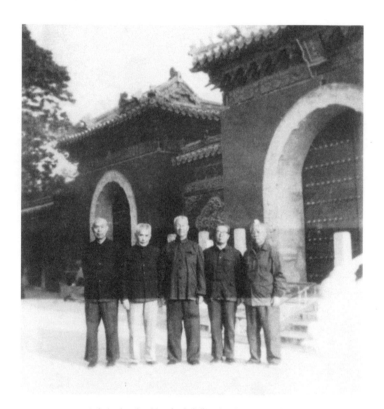

胡海牙先生與劉晚蒼先生(中)
趙紹琴先生(右二)等合影

仙學泰斗樹幟海內與先生文集出版誌賀

上善若水
浮秕若生

遠門後學林筆兼興茂敬書

詞題生先華萬林

胡海牙先生小傳

師姓胡，初名維新，後改名師尚，號海牙，道號函中子。生於一九一四年，浙江紹興人。中國農工民主黨黨員，著名中醫師，中國道家仙學學術的繼承者、研究者。北大醫院主任醫師、教授，中國道教協會第四、五屆理事會理事，中國道教文化研究所丹道、醫藥、武術顧問，中華非物質文化遺產研究會永遠榮譽顧問，北京東方書畫研究社會員。

一九二〇年，師六歲，母親趙蘭英因難產不幸辭世。十歲時父親胡阿耀病故。雙親謝世後，師孤苦伶仃，由年踰古稀的外祖母撫養，並送到私塾讀書。不久，因家境困難，經濟無力爲續，只得忍痛退學。

一九二七年，師十三歲，經其舅父介紹，到紹興東關人壽堂藥店做學徒，遂師從店主人紹興名醫邵佐卿先生學習中醫針藥。學徒期間，特別留意邵先生遺方用藥之特點。邵先生之子夢相，與師年紀相仿，兩人常一起玩耍，師遂就醫學中不明之處，求教於邵夢相先生，必能得到滿意之答覆。師因讀本草類醫書，聞服某某藥可輕身，服某某藥可長生，服某某藥可成仙，遂對仙家長生之術產生濃厚興趣，開始閱讀仙道書籍，並隨藥店管賬先

一

生，長生道信奉者俞嘉仁先生持齋、唸經、打坐。

一九三二年，師十九歲。因隨俞嘉仁先生遊上虞龍會山，喜山水之秀麗，宮觀之奇偉，遂流連盤桓於龍會山之道觀。一九三三年，二十歲，因慕仙道，辭去藥店工作，上山學道，並師從孫孟山先生學習古琴及金石書畫。次年，因已學習完山上的修養知識，始下決心遊歷各名山寺觀，以期尋訪高真大隱，探求仙家究竟。一九三三年至一九三五年，除遊訪江浙名山之外，在上虞行醫施診。因醫術高明，且不收診金，頗受村民之歡迎，遂送「半仙」之號。

一九三五年前後，師曾住金華赤松宮，遇孫抱慈先生，並因從孫先生處得閱揚善半月刊而識陳祖攖寧先生，且與陳祖建立了書信來往。一九三九年回上虞。一九四一年左右，受赤松宮陳友蓮道長之邀，與上王村一位朋友常駐金華赤松宮，除管理赤松宮外，每天有很多的時間做修養工夫。一九四二年四月，聽聞日寇要上山掃蕩，潛遁至後山浦江陳雲龍家中。不久又重返金華山修整金華觀。這段時間，胡師一直於金華、浦江、蘭谿一帶行醫濟世，頗負盛名。

一九四五年，師定居杭州開辦慈海醫室，專門從事中醫診治工作。在行醫中，獨得道教北七真之一馬丹陽針法之心傳。一九四六年，經張竹銘、孟懷山二位先生介紹，於杭州佑聖觀正式拜一代道學大師、仙學學術的倡導者陳攖寧先生為師，研習中華自軒轅黃帝

二

以來延綿數千載之仙學學術，頓悟「塵世亦深山，一榻卽禪床」。

一九四八年，師通過考試，取得當時中華民國政府衛生部頒發的「中醫師證」中字第三一六九號和考選會中醫師考試及格證書醫中檢字六四三一號。

新中國成立後，爲了研究針灸之眞諦，師與浙江醫學院陳同豐教授通過屍體的解剖來探索經絡與神經的關係，並結合臨床實踐，達到行針可視經絡穴位若無存，下針卽有效果。對古針法多有創新，提出「師古人心，無襲古人迹」的觀點。又於一九五三年取得杭州市中醫師學習西醫進修班畢業證書，和由中華人民共和國中央人民政府衛生部頒發的「中央人民政府衛生部中醫證」中字六三三二號部照。行醫之餘，多次爲浙江省中醫進修班培訓針灸科實習醫生。

一九五三年四月，將陳祖攖寧先生接至杭州安養。在此期間，師徒得以共處，探究研討仙學學術與中醫針藥知識，經陳祖系統講授參同契、悟眞篇、黃庭經等仙家要典及黃帝內經、傷寒論、金匱要略等醫學經籍，乃盡得陳攖寧先生三元丹法眞訣之傳授。

師在杭州開設醫室的同時，隨通背拳名家龔成祥先生學習通背拳、硃砂掌，隨劉百川先生學習刀裏加鞭，又隨奚誠甫先生學習楊式太極拳。一九五四年，在鈎山樵舍從黃元秀先生處得武當對劍之傳授，從海燈法師演習羅漢拳、四巴掌等。一九五五年加入中國

農工民主黨。一九五六年，代表浙江省出席全國十二單位武術觀摩評獎大會。

一九五七年，陳攖寧先生到北京任中國道教協會副會長兼秘書長，師隨侍陳先生進京，照顧陳先生的生活。同時，師每日上午在白雲觀開設四小時門診，下午和晚上從事道教研究。同年，於北京地壇公園結識吳式太極拳名家劉晚蒼先生，隨劉先生學習太極推手。

一九五九年，經宗教事務局何承湘局長協調，師接受北大醫院原北京醫科大學第一附屬醫院聘請，白天去北大醫院工作，晚上回白雲觀照顧陳攖寧先生，並做道教研究。在北大醫院工作時，遇杭州蔣玉堃先生，知蔣先生亦曾追隨黃元秀先生學過武當對劍，在北京一直苦於無人對練，便相約在北海公園同操對劍，再續武當對劍劍譜並終修訂完稿。這時政治運動風雲突起，師爲陳攖寧先生計，勸陳先生不要再在講話中宣揚仙學，把主要精力放在道教研究上。

一九六六年夏季以後，中國道教協會一切工作失去正常，時任中國道教協會會長的陳攖寧先生也終日處於不安的情緒之中，以致早年煉外丹時汞中毒的舊病復發，於一九六七年住進人民醫院。由於這家醫院離胡師工作的醫院很近，師便親自炮製藥物給陳攖寧先生服用。鑒於當時形勢紛亂，師勸陳攖寧先生寫下遺囑。在這份遺囑中，陳攖寧先生除了說明將自己的財物全部捐給國家，把書籍留給胡海牙外，還詳細地記錄了自己的

四

病況，及胡海牙用藥挽救自己生命的過程。遺囑也預言自己活到一九六九年，也就是九十歲。師遵照陳攖寧先生遺囑的意願，把陳先生的所有積蓄全部上交中國道協。

一九六九年，師被以「反動學術權威」的名義下放到江西龍潭的幹校勞動，不得不離開相伴多年的老師陳攖寧先生。這一分別，最終未能再見陳先生一面。在幹校時，師和光同塵，白天勞動，夜晚默行功夫。一九七二年因國家落實政策，師乃回京，繼續從事醫療工作。這一年，師得識李瑞東一派太極拳傳人韓來雨先生，並隨其學習太極拳，得太極拳之眞諦，將以往所學融會貫通。韓來雨先生去世後，師又請劉晚蒼先生移駕北海公園練拳，並隨劉先生學習馬眉刀、八卦掌等。

一九八四年，師擔任中國農工民主黨北京市委員會文史資料工作委員會聯絡員。一九八六年擔任中國農工民主黨北京市委員會文史資料委員會委員，同年經統戰部審定獲高級專業技術職稱。

師醫術高明，善治疑難雜症，在行醫中根據「先治未病，兼治已病」的治療原則，並將仙學養生方法有機地融於中醫治療的臨床實踐中，每以治命爲主，而使病痊癒，效果極爲顯著。常有同行名醫，遇有不能治癒之疑難病患，往往推介師處，以求生機。患者每每能得到滿意之療效。

師更深入研究針灸學中經絡穴位與針刺手法的奧妙，得出從治療局部

五

症狀而協調全身功能，最終根治疾病的治療方法，在手法上達到觸一毫而動全身之效果，被同行譽爲「神針」「胡一針」「一針定乾坤」等。對貧寒患者，師不取診金，醫藥雙施，頗得患者愛戴。

師曾從學於多位内家拳、外家拳名師，深諳内家拳法，並將内家拳法中養生的内容有機地融入醫學治療之中。在施診時，對一些需要運動來解除的疾病，師每每教患者一二内家拳運動，讓患者自行練習，短期内即可免除病苦，長期練習又可強身健體。

師因得陳祖摶寧先生學術之全部，數十年如一日地實踐着仙學功夫，並對陳攖寧先生的仙學思想有所增益，又將中醫針藥與内家拳法納入仙學體系之内，使三元丹法、中醫針藥與内家拳法相結合，完善了仙學學術，開創了仙學學術的新局面。從二十世紀八十年代開始，常撰寫一些有關仙學修養方面的文章，以發揮仙學養生之價值。並對因仙學知識來函及來訪者，無論識與不識，均詳細答覆，訪者多能受益。曾屢次受邀赴美國、澳大利亞、香港等地講習中醫針藥及仙學知識，頗受歡迎。

師今年九十八歲矣，故此將師之文稿結集出版，並據師平日之口述及相關資料簡述師之事蹟。

弟子蒲團子、李巴特謹撰於二〇一二年十二月二十八日農曆辛卯年臘月初四

六

增訂版序

今年年初，心一堂出版社陳劍聰先生根據讀者的反饋意見，提出將胡海牙文集一書分成仙學理法與太極拳劍兩部分重新出版，以方便讀者選擇閱讀及攜帶，並建議最好再增加一些與先師海牙先生相關的內容。由於海牙老師於二〇一三年九月二十七日仙逝，故愚與當時一同為老師整理文集的巴特兄進行商議後，決定根據出版社的提議，對文集的文章進行重新分類，並修正原版中文字方面的不足。

增訂版分為上下兩冊。上冊題曰仙學理法，包括記事篇、仙道篇與其他篇三部分。在保持原有內容的基礎上，仙道篇增加了仙學入手工夫闡釋一文。此文是我當日與老師討論及回覆讀者信件時一些重要問題之摘錄，可作為入手用工之參考。下冊題曰太極拳劍，包括記事篇、太極真銓、武當對劍、養生操二種及內家八段錦五個部分，是將原有內容進行重新排列。文末所附關於習拳悟道一文的一些說明一文，是對網上流傳頗廣的習拳悟道、載浮載沉聽皮膚及陰蹻一脈秘不宣等借海牙老師之名發表的文章中的錯誤進行約畧之說明。還有一些網絡上流傳較廣的，名為海牙老師撰著的文章，在編訂胡海牙文集

時老師明確指出不能收錄。這些問題在〈胡海牙文集〉出版後均有朋友提及，故在此作統一說明。

由於增訂版分爲上下兩册單獨出版，爲了體現當初編訂此書之目的與過程，兩册之前均附老師的小傳及原版序文。另，兩册分別增添了多幅老師較爲珍貴的照像及手稿照片。

老師雖已仙逝，但願其文集的重版，能推動老師學術的傳播，讓更多喜歡這門學問的人受到益處。

二〇一四年八月十一日農曆甲午年七月十六日蒲團子於存眞書齋

原版自序

先師陳攖寧先生在世的時候，我很少寫文章。一是因爲醫務工作太忙，沒有時間去寫；二是攖師的文章精彩絕倫，很多文章有他寫就可以了。雖然攖師屢屢勸我多寫文章，但我還是寫得很少。攖師仙逝後，特別是二十世紀八十年代氣功大潮時，很多朋友知道我跟攖師學道多年，遂通過各種渠道找到我，跟我探討氣功養生方面的學問。特別是一些氣功學習者因患「氣功病」來醫院找我求治，使我不得已寫一些文章，談一談氣功與養生的問題。也有一些喜歡傳統仙學的朋友，希望我能談談攖師與我畢生研究的仙學學術，故而也在閒暇時寫了一些關於仙學的文章。因爲我的工作一直很忙，還時時要接待來自各地的來訪者，有時自己無暇親自撰寫相關文章，就自己口述，由學生記錄並整理好後再做修改，然後或贈來訪者，或公開發表。其間也有一些年輕朋友，見我工作繁忙，或將在我處聽到的，或將我文章中的意思經過發揮，撰成文章，以我的名義發表。他們中有的因聽不懂我的紹興話而把很多事蹟記錯，有的則對我意思沒有完全明了，因此，這些文章存在不少漏洞。

今年端午節前一日，學生蒲團子在我家中，提及想將我以往的文稿結集出版。時學生李巴特也在場，覺得此事很有必要。一來可以把多年來零散的文稿集於一處，二來也可以將以往文稿中的不足之處作以修正。蒲、李二人隨我學仙多年，這些年也一直跟我出門診，他們二位又都從事文字工作，故而請他們對文稿進行統一的整理、修正，我比較放心。以我名義發表的習拳悟道及載浮載沉聽皮膚，陰蹻一脈秘不宣等文章存在很大的問題，故這次文集的整理，這幾篇文章我囑他們不能收錄。其他文章，除了修正錯誤及不當之處外，凡內容相近者，或合爲一篇，或只取其一，以免有太多的重複文字。

前幾天，他們將整理好的文稿及具體的修改內容向我匯報，基本上刪除了不合理的部分，對不足之處也進行了補充。蒲團子與香港心一堂出版社陳劍聰先生熟稔，故委託其聯繫相關出版事宜。

另，本文集所選，包括往事回憶、仙道研究、內家拳法及與仙學相關的其他內容。醫學方面內容不包括在此文集內。

辛卯年臘八日胡海牙述於北京

原版李序

端午節前一天，在胡師家中，蒲團子學兄談及欲將老師以往之文稿結集出版。我認爲這是一件好事。老師從二十世紀八十年代開始撰寫養生類、仙學類的文稿，一直未能結集成册，顯得較爲零散。再者，老師今年已九十八歲，將師之文稿結集出版，也是對老師以前研究的一個總結。

因我與蒲兄均從事文字工作，老師便讓我們二人對文稿進行疏理，並告訴我二人，哪些方面需要修改，哪些內容需要合併，哪些文章不可採用等等。蒲兄隨師學習時間最久，對老師的文章及學術思想了解得也比較詳細透徹，故我與師商議，將文稿整理的主要工作交由蒲兄完成，我負責協助工作。

書稿初步整理完成後，蒲兄將文稿交給我，囑我仔細閱讀並做修改。通讀全書，文字方面基本沒有問題。因爲這些文章大多是公開發表過的，也經過老師多次修改，故我只對其中部分已不適合現代實際情況的內容提出了一些修改意見，並與蒲兄商議後，經老師同意，在原文中做了修正。然後再與蒲兄經過幾次校閱，最終定稿。最後將定稿及修

二一

改的具體內容向老師一一匯報，得到老師認可後，由蒲兄負責聯繫出版事宜。

本書共收錄老師文稿近五十篇。太極真銓雖由多篇文章及舊拳譜組成，然均爲太極拳修習之法要，可看作一部完整的著述。武當對劍乃師與蔣玉堃先生對黃元秀先生所傳劍法的整理，是一部完整的獨立著述。

全書除中醫針藥內容外，涵蓋了仙學中的三元丹法與內家拳法，理法兼備，是喜好仙學、熱愛養生人士不可或缺的學習、研究資料。其中部分養生法門，方法簡單易學，對健康身體、祛除疾病頗有佳效，也是老師在臨床中常向求診者傳授的養生方法。

此書出版之際，老師囑我作序。遵師囑，謹述顛末如是。

是爲序。

辛卯年臘月初十日弟子李巴特謹序

原版蒲序

海牙老師的文章，或見於相關的雜誌，或傳於諸學生中或訪道者中，頗為零散。數年前，我曾跟老師談及結集出版之事，然由於俗務繁雜，未能完成。今年端午節又與老師談及此事，時李巴特兄也在老師家中，認為此事頗有必要。老師遂將此任務交由我與李兄完成，並詳細給我們談了整理原則，讓我們將不合理的內容予以刪除或修正，將內容重複之處進行相應的合併、取捨，而對一些不合適的文章則不予收錄。

李兄因我跟老師學習的時間較長，對老師的文稿比較了解，故讓我先將文稿匯集、修改。初稿整理完成後，我將文稿交與李兄再做審改。李兄對不妥之處復提出自己的看法，並經老師同意後，在原文中進行了修改。幾經校閱，定稿後，我與李兄又將稿件及整理中的相關細節向老師做了匯報，經老師允可，遂交由出版社正式出版。

本書所選，包括老師的回憶文章、仙道研究與論述、內家拳法、武當對劍及其他相關的文章等方面。老師醫學方面的思想及答各地讀者問道函等內容，本書未錄。

老師將屆百歲，將老師的文稿結集出版，既方便了我們學習，同時也算是對老師以前

一三

思想著述的匯總。希望此書的出版，也能對關心老師及喜好仙道學問的朋友們有所裨益。因我有幸幫老師整理文稿，故老師囑我記述編訂之過程。遵師囑，謹述成書經過如是。

辛卯年臘月初十日弟子蒲團子謹記

目錄

一

二

三

六

武當對劍

養生操二種

內家八段錦

記

事

篇

記一代宗師劉晚蒼先生

一九五七年，我隨老師陳攖寧先生來京參加道教協會的工作。在工作之餘便到北京的各個公園遊訪，以期得遇武術方面之先進。地方走了不少，但如我所願者卻未曾相逢。

一日走到地壇公園，遇一先生教人打拳，我便主動上前與其攀談，知是劉晚蒼先生。我以前雖來北京參加過武術匯演，但由於時間關係，對京城中武術前輩交往較少，也了解不多，而與劉晚蒼先生一見如故，交談甚洽。言談中，知劉先生乃吳式太極拳王茂齋先生一系。王茂齋先生乃吳全佑先生的高足，功夫很好，有「南吳北王」之稱。劉光斗先生是王茂齋的得意弟子，深諳潭腿、八卦掌、形意拳等，尤其精於吳式太極拳。劉晚蒼先生的太極拳，則是從劉光斗先生學習的。

我以前也學習太極拳，故對太極拳比較感興趣，也誠懇地向劉晚蒼先生請教太極拳方面的學問。劉晚蒼先生的太極拳是講推手的，我最初學太極拳時，教我的老師認為推手作用不大，所以我也不看重推手。跟劉晚蒼先生學習了一段日子，見他經常與學生們推手，自己也想試一試。搭上手推了幾圈，我稍稍一用勁，

北京的武術匯演中也獲得過表演獎，所以也誠懇地向劉晚蒼先生請教太極拳方面的學問。

以後數日，便常來地壇向劉晚蒼先生學習。

不曾想自己却被輕輕的彈了出去，摔了個仰面朝天。因為我那時候還很瘦，劉先生見我摔倒，也是喫了一驚，趕緊拉我起來，問我有事沒有。當時地壇還是泥土地，而劉晚蒼先生的推手也很有水平，我一點疼也沒有感覺到，只是感覺很奇怪。這時，我纔相信了推手的作用，並心悅誠服，跟劉晚蒼老師學習太極推手。不少人說劉晚蒼老師的推手，能發人丈外而不使人感覺痛苦，確實不假，在我遇到的太極拳家中也不多見。這一時期，劉培一先生也常來地壇公園鍛煉。

一九五九年，我被調到北京醫科大學第一醫院即今北大醫院工作。後來蔣玉堃因腰痛病來醫院就診，言談間說起他曾在杭州學過武當劍法。因為我在杭州時跟黃元秀先生學習過武當對劍，所以便問他是跟誰學的。他說是跟黃元秀先生學的。我問他還記不記得，他說他沒有忘。因為黃元秀先生的武當對劍是兩人對練的，我來北京後，一直沒有人跟我一起練習，蔣玉堃也是一樣，所以我約他一道去北海公園練習武當對劍。蔣玉堃當時的生活境況不太好，我在治病過程，見到凡需要以運動來治療的疾病，便推薦給他，讓他教病人打太極拳。後來跟他學習太極拳的人不少。這段時間，我也中斷了跟劉晚蒼老師的學習。這樣一直到了文化大革命，我們纔不得不結束每日早間的晨練。

以後我們就在每天早上上班前去北海公園練習武當對劍。

一九六九年，我被下放到幹校。不久，我的老師陳攖寧先生去世了。一去三四年。

回來後，遇到了李瑞東一脈的韓來雨老師，又跟他學習太極拳。韓老師學拳學得晚，用功很苦，故而功夫很好，但沒有名氣。他對我很好，在太極拳上是傾囊相授。韓老師去世後，我便邀請劉晚蒼老師從地壇公園移駕北海公園教拳。並從劉老師學習了馬眉刀、八卦掌，每天跟劉老師一道練習太極推手。馬眉刀用的刀很重，一般人是拿不動的，其主要的一個動作是纏頭裹腦，這個動作學好了，別的動作學起來就輕鬆些了。劉晚蒼老師的功夫很好，勁力也大，曾在二十世紀三十年代陝西舉辦的國術比賽中獲得過大槍第一名，有「大槍劉」之美譽，故那把馬眉刀在他手裏則不顯得很重。劉晚蒼老師的八卦掌，我記得老師曾說過，當時是劉光斗寫信給他，介紹他到山西去學的，但現在的武術文章中有不同的說法，也無法考證了。八卦掌的套路很多，除了八個基本的動作外，每個動作又有八個不同的變化。我當時嫌內容太多，就讓劉老師只教我八個基本的動作，每天必須鍛煉的功課。當時一起打拳的有趙紹琴等。

至於推手，則是每天必須鍛煉的功課。當時一起打拳的有趙紹琴等。

與劉老師在北海公園練拳時，我們都去得很早，差不多每次都是四點多鐘就到了公園。那時公園還沒有開門，工作人員也剛開始做清潔工作。我們幾個人便與工作人員商量，早點進公園鍛煉。鍛煉到七點鐘左右，我便去單位上班。一直到一九九〇年劉晚蒼

記一代宗師劉晚蒼先生

五

老師去世，我纔逐漸不去北海練拳了。

我見過的武術老師很多，一種是文人型的，理論講得很好，也有不少著作傳世，讓人一聽就能明其略，一看就能知其概，但文人多不肯下苦功夫，所以功夫上或許要差一些；另一種是功夫型的，文化不高，上學不多，或者沒有上過學，或者雖有學問但不善言談，但多下苦功夫，雖然功夫很好，但嘴裏講不出來。劉晚蒼老師屬於後者。他的功夫，特別是推手，在京城中是很有名的，但却不能直接講出來。如果問到了，他會講的很透徹，道理也很好。但如果不問，他從來不會自己講。我掌握了這個竅門後，在跟劉老師學習的時候，不停地問這樣那樣的問題，總是能得到滿意的答覆。所以我們師生之間的感情也非常好。

劉晚蒼老師人品很好。記得他曾跟我講過一件事。有一位練武的人，輕功很好，到了晚年，想找一個人把自己的功夫傳下去。當時這位先生找到了劉晚蒼老師，便對他說明了自己的意思。並說他找了很多人，都覺得不滿意，惟有劉晚蒼老師他覺得不錯，想把自己的功夫傳他，並邀劉晚蒼老師去他的住處商談。這位先生住在一個小廟裏，劉老師去了以後，這位先生向劉老師露了一手。先離開房子一段距離，然後向前一跑一跳，雙手抓住房檐，兩手交替抓房檐，圍着房屋的四檐轉了一圈。劉老師看完以後，再沒有去見那

位先生。後來我問爲什麼。劉老師說，這個的功夫是盜賊的功夫，功夫很好，但我不能學。劉晚蒼老師的人格於此可見一斑，這也使我對他更爲尊敬。

劉晚蒼老師已經離開十多年了，每當靜閒之時，當日隨劉老師學習的情境便常會浮現眼前。今年是劉晚蒼老師的百歲誕辰，憶及往事，難以盡言。今將自己跟劉老師學習時的點滴，寫成文字，以誌紀念云。

從硃砂掌洗手藥方談起

我在杭州跟龔成祥先生學習通背拳時，龔先生告訴我一種硃砂掌功夫的鍛煉方法。

我雖未曾煉習，但對其方法作了細緻的研究，發現其中有關藥功方面的內容比較有意思，遂整理成文，與大家討論，或許對今日好武之士會有一定的啟示。

這種硃砂掌功夫的鍛煉方法很簡單，即將兩種極易找到的尋常之物（一鬆軟粉末狀，一堅硬粒狀）合置於同一布袋之內，用雙手掌輪番反覆反正拍擊布袋至千餘次，或根據自己的具體情況來決定拍擊次數。然後再用由二十餘種藥材合置於一起煎製而成的藥水洗手（藥水須熱或微燙，即可結束練習。

一般傳授功夫的老師都說用這些藥方製成的藥水洗手，可以增加修習者的功力。其實不然，此藥方應另有奧妙。今不妨對此藥方略加分析，供大家參考。

我自幼即習中醫，對各種藥方都比較注意。這種由二十餘味藥材組成的，且其中不乏諸多名貴藥材的硃砂掌洗手藥方也不例外。經我研究發現，此方中的名貴藥材的作用並不在於增進功力，而另有他用。

首先，我們得明白爲什麼要用洗手藥方。這主要是因爲在諸多掌功或其他如腿功等借

助實物修習時，由於手掌與諸如砂袋或其他的物體類的實物不斷的發生撞擊，相互之間產生

作用力，致使手掌部分的血液聚集在一起，一時不易散開，久久易成疾患。而用藥水洗

手，目的是爲了活血化瘀，加速手掌部位的血液循環，使其儘快地恢復正常。而一般用的

洗手藥水，也必須是熱的或微燙的。其實開水就能解決問題，即使要加中草藥，一味透骨

草也就足夠了，並不需要什麼名貴的藥材。

那麼，爲什麼許多掌功洗手藥方中都含有大量的名貴藥材呢？ 在這種硃砂掌功夫

的藥方中，有三味藥材我記得較爲清楚，分別是熊掌、雕爪、鴉片。熊掌、雕爪，肴中珍品，

不可多得之美味，可爲師者美餐； 清末武人多喜食鴉片，此一味也可供師享用。此三味

與功夫的長進無甚太大關係，而爲師者自己享用。由此可見，諸名貴藥，不一定有益於學

者。而一般的學生，並非精通醫道，且對師者多有一定程度的迷信，當然不會懷疑師父的

其他用心，多會購置好藥材後讓師過目，或直接由師配置藥材，自己出資，所以不能明辨

此中之奧妙。

在我得出此結論後不久，便得到了證實。 事情是這樣的，龔成祥先生告訴我這種方

法後，不久又傳授了一個學生。 但我們發現這個學生品行不端，遂與龔先生商議，讓這個

學生煉功時到先生家來，並且洗手藥方由先生爲其配製，具體煎製藥水的過程，也不讓這位學生知道。然後我們用龔先生喝過的將要倒掉的茶葉來煎「藥水」，讓這位學生用來洗手。這種「藥水」與真正的「藥水」顏色相差無幾。而這個學生又不通醫道，自然不能察覺。半年後，此學生的功夫也已能達到單掌劈磚的水平，也算是不錯。但後來這位學生還是因與人打架而遭拘留。

由此，我對功夫練習中的藥方，得出以下結論：一是藥方中的藥材，並非傳授者所說的那樣爲增進功力而設，其中諸名貴藥材，多爲師者己用。而一般學生不懂醫道或盲目迷信於師而不去研究藥方，所以不知其中的奧妙。今日的傳授者大多數已不懂其中的玄妙，只不過將前輩們所製的藥方照本宣科而已，至於其是否能起到師輩所說的效果，他們則不管。蓋因他們本來也不懂其實質所致。二是藥方中選擇諸名貴藥材尚有故神其秘，故意顯示其有珍貴的成份存在，讓人們一看藥方中有諸多名貴藥材，便認定功夫的高貴，並能珍視此種功夫。三是因爲名貴藥材，一般地方、普通人均難以購置齊全，缺一樣便不敢輕易行功。既可增加功夫的神秘性，也能限制這些功夫的流傳，以免流入匪人之手的機會。

從前輩們對一些諸如洗手藥方之類內容的設定，也可以看出他們用心之良苦。若揭開這些玄虛，則淡而無味矣。

一〇

太極眞銓

序

我隨先師陳攖寧先生潛心學習仙學經年，練習太極拳亦踰半個世紀，至今仍在從事醫療工作。作爲識途老馬，也算倍嘗人生酸辛。

近年來，各種氣功層出不窮，言太極拳者亦不乏其人，亦越來越受到社會各界的重視。孰不知太極拳乃眞正氣功之所在，更是道家性命雙修的運動之學。正如王宗岳著太極拳經所言：「太極者，無極而生，陰陽之要也。動之則分，靜之則合，無過不及。」又云：「人之生世，本有一無極，先天之機是也。迨入後天，即成太極。故萬物莫不有無極。人之作用，有動必靜，靜極必動，動靜相因，而陰陽分，渾然一太極也。人之生機，全恃神氣。氣清上浮，無異於天；神凝內斂，無異於地。神氣相交，亦宛然一太極也。故傳我太極拳法，即須先明太極妙道。若不明此，非我徒也。」習練太極拳者，必明其靜如動，其動如靜，運靜往復循環，如環無端，相連不斷，則陰陽二氣旣交，而太極之象成。內斂其神，外聚其氣。拳未到而意先到，拳不到而意亦到。意者，神之使也。所謂「氣宜鼓蕩」者，實爲意之鼓蕩也。

任何體育運動都是把「放鬆」作爲首要前提，惟有太極拳講「鬆」主張「鬆而不懈，緊而不

僵」。僅僅八個字，體現了鬆緊的辯證關係，而且把鬆與緊的極致也作了界說。在人們習練太極拳實踐中，練拳與練功有着十分緊密的關係。諺云：「打拳不練功，到老一場空。」隨着年齡的增長，身體功能必然日趨衰弱，必須自覺地養生，注意少耗損，多補給，亦卽涵養精神，補充生氣。練太極拳要持之以恒，要「刻刻留心在腰間，腹內鬆靜空騰然」，尾閭中正神貫頂，滿身清利頂頭懸」。我體會，不僅要「留心腰間」，而且要充滿全身，意在虛空，方顯一派中正安舒之態，支撐八面，渾若天成。行氣如九曲之珠，無微不到，所謂「氣遍身軀不稍滯」也，這就達到了「內固精神，外示安逸」的目的。識神內守，元神機敏，何須求什麼特異功能。練氣功要講自然，亦是太極之理。太極拳「一動無有不動，一靜無有不靜」「鬆」「空」「通」的虛無境界，又何嘗不是「自然而然」其要者，關節要鬆，皮毛要攻，節節貫穿，虛靈在中。此太極拳之要妙也。

正如諺云：「內家拳法有竅門，掌打棉花空中懸；掌擊水中水不沾，尺板球袋

太極拳的醫療作用，正在於從精神和身體兩個方面共同鍛煉，方顯示出奇異的療效。當然，要想習拳練功，在盤拳時宜慢，三五分鐘絕練不出好功夫。為什麼傳統套路拳架結構那麼長，重複式子那麼多，難道古人就不懂簡化嗎？重複就是讓人仔細琢磨，精心體會，自然會得到裨益。還有一派太極拳的練法，一個動作要重複四十九次，似乎重複太多，可是功夫正是在無斷續、無稜角的「慢」中產生的。又如郭雲深一生只練一個動作二條張只練四十九式，意卽

在此，習者宜思之。

　　太極拳是重要的養生方法，涉及人體的諸多方面，但就總體而言，道家養生方法的練習在於促進機體的健康，且以長生久視爲目的。就人的機體自身而言，健康長壽的標誌是機體內諸多方面關係的協調統一，共同維護着機體的正常生命活動。人體正常生命過程，是機體生化能力的具體體現。機體的生化能力是以氣化過程爲其表現形式的，是通過氣的升降出入運動而產生的各種變化。氣化理論概括了人體生命活動的內在規律，並反映了機體代謝過程的實質。可見，太極拳的氣化包括了同化作用和異化作用的對立統一的生命過程。

　　太極拳的強身健體意義，即知己功夫。至於知彼功夫，要以知己功夫爲依託，即「快是慢裏練的，硬是軟裏練的。慢至浮雲暗動，快到打閃穿針」。要知道個中相輔相成，而不是對立的。但這些要有明師的傳授，方能明證法眼，非文字所能描繪。

　　問：　你爲何要練拳？　答：　我想祛病延年。　問：　拳應該如何練？　答：　空空洞洞粘連。　意在斯乎，智者思之，幸勿以爲河汗。

　　爰爲之書，是爲序。

　　　　　　　　　　胡海牙一九九七年七月於北京團結湖寓所

太極拳溯源歌

昔日軒轅到常山，忽遇蛇鵲鬥坡前。鵲啄蛇頭蛇尾應，鵲啄蛇尾頭相連。鵲啄蛇腰首尾動，黃帝一見非偶然。因見二物頻相鬥，始此留傳太極拳。

文武由來本一源，開山啟教自軒轅；蚩尤作亂刀兵起，虔禱蒼穹降聖賢。倉頡造字留書吏，玄女臨壇劍法傳；武備文修從此始，八方手戰號熊拳。

懷抱太極，頭頂三清；手分八卦，腳踏五行。靜如山嶽，動似雷閃；威德神力，炁通太空。

覺性靈明力無邊，一粒金丹上指尖；動靜剛柔誰作主，金鐘轉處是真詮。

俞蓮舟氏得授全體。俞家江南寧國府涇縣人。太極功名曰先天拳，亦曰長拳，

得唐李道子所傳。道子係江南安慶人，至宋時，遊酬莫逆。至明時，李道子常居武當山南巖宮，不火食，第啖麥麩數合，故又名之曰「麩子李」也。見人不及他語，惟云「大造化」三字。既云唐人，何以知之明時之麩子李卽是李道子先師也？緣於上祖遊江南涇縣俞家，方知此拳亦如予之三十七式太極之別名也，而又知俞家是唐時李道子所傳也。俞家代代相承之功，無歲往拜李道子廬，至宋時，尚在也，越代不知李道子所往也。至明時，予同俞蓮舟遊湖廣襄陽府均州武當山，李道子見之曰：「徒再孫焉往？」蓮舟抬首一看，斯人面垢正厚，髮不知何如參地，味嗅。蓮舟心怒曰：「爾言之太過也，吾觀汝一掌必死，去罷。」麩子李云：「徒再孫，我看看你這手。」蓮舟上前掤連錘，未依身則起十丈許落下，未折壞筋骨。蓮舟曰：「你總用過工夫，不然能奈我者鮮矣。」麩子李云：「你與俞清慧、俞一誠認識否？」蓮舟聞之悚然：「此皆予上祖之名也。」急跪曰：「原來是我之先祖師至也。」麩子李云：「吾在幾招先未語，今見你誠哉大造化也，授你如此如此。」蓮舟自然不但無敵，而後亦得全體大用也。余上祖宋遠橋與俞蓮舟、俞岱巖、張松溪、張翠山、殷利亨、莫谷聲久相往來金陵之境，數子李先師授俞蓮舟秘歌曰：「無形無相，全體透空；應物自然，西山懸磬。虎吼猿鳴，水清河靜，翻江倒海，盡性立命。」此歌余七人皆知其句。後余七人同往

太極眞銓

拜武當山數子李先師，不見，道經玉虛宮，在太和山元高之地見玉虛張三丰，此張松溪、張翠山師也，身長七尺有餘，鬚如戟，寒暑爲一蓑笠，日能行千里遠，自洪武初至太和山修煉。余七人共拜之，耳提面命月餘後歸，自此不絕其往。拜玉虛子所傳，惟張松溪、張翠山，拳名十三勢，亦太極功之別名也，又名長拳十三勢。

蒲團子按　此註解部分，世傳爲宋遠橋所記，雖部分文字或有錯漏，但大義皆同。惟胡海牙老師仙學指南一書所整理者，原有「余上祖宋遠橋」諸字，當爲宋氏後人註解文字，故在這次整理時以小字別之。其他雖有與他本不同文字，或明顯錯漏者，一依原文，不做更改。

一八

太極拳術須知

一、太極拳術中的三種道理、三步功夫與三種練法

習太極拳術，首先要知道太極拳術之中有三種道理、三步功夫、三種練法。

三種道理：一是煉精化炁，二是煉炁化神，三是煉神還虛。煉這種工夫，能以變化人體的肢體，建立自己實踐來的良知、良能，增進自身健康，提高工作和勞動能力。

三步功夫：一是易骨。練之以建立用功之基礎，使骨堅硬如鋼鐵，使形魄氣質威嚴如泰山。二是易筋。練之以騰虛其膜、長其筋_{俗云「筋長力大」}，使其勁力縱橫，聯絡生長而無窮盡。三是洗髓。練之以清虛其內，輕鬆其體。內中有清虛之象，神氣運用無活無滯，身體動轉輕如羽毛。「三回九轉是一式」，卽是這種道理。

三種練法：一明勁。練之總以規矩，不可易。身體轉動要合順，不可乖戾；手足起落要整齊，不可散亂。「方者以正其中」，卽是此意。二暗勁。練之神氣要舒展，不可拘禁，運動要圓通活潑，不可呆滯。「圓者心應其外」，卽是此意。三化勁。練之周身、四

肢皆不可着力，要「無形無相又無心，全體透空靜又鬆」。惟手足動作要有板有眼，即要上下相隨，內外相合，節節貫串，綿綿不斷。

明勁是拳術中的剛勁，屬易骨功夫，亦謂之煉精化炁。易骨、易筋、洗髓三步功夫，是以靜為本體，以動為作用，與有體無用的練法不同。拳術首重實踐，一切招數、動作都要先由第一步易骨的明勁練起。這步功夫要以陰陽混成、剛柔悉化，而達無聲無嗅、虛空靈通、變化無窮之境界，方能有隨機應變的妙用。此步功夫的「易」字，是弱者易之以強，柔者易之以剛，悖者易之以和。這就是「三易」。得此功夫之後，在練習時，還要內外一氣，動靜一元，體用一道。要以靜為本體，以動為作用，皆是變化人的氣質，以復其實踐來的良知良能，再將我們身中散亂之氣收納於丹田之內，不偏不倚，和而不流。再用九要八論之規矩，用功勤習，以練至元陽純全，剛健之至，就是拳術中的上下相隨，手足相合，內外如一，到此地步，拳中之明勁功夫全得矣，易骨之勁亦全，煉精化炁的功夫亦盡得之。

暗勁是拳術中的柔勁（柔勁與輕勁不同，輕中無力，而柔非無力），是煉炁化神、易筋的功夫。先練明勁，後練暗勁。拳術中所用的勁法，是將形神合往，兩手暗中用力拉回，使內中有伸縮之力，其意思如同拔鋼絲一樣，再兩手前後用力。如左手向前推勁，右手往後拉勁；或右手向前推勁，左手往回拉勁。如同兩手撕扯絲棉或拉硬弓一樣，慢慢用力拉開。如若右

手外翻橫，內中有力，左手往裏裹勁，左右一樣。兩手向前推勁，如推有輪之重物，往前有如推不動之感，又似推動而不動，兩足用力，前足落地時足跟先着地，但不可有聲。然後全足着地。所用的勁，如同兩手往前往下按物一樣。後足用力蹬勁，如同邁大步過水溝的意思。練拳講「脚打踩意不落空<small>指前脚</small>，消息全在後脚蹬<small>後脚用力</small>」。俗說「馬有蹟蹄之功」，全是說兩足的功能。

前進與後退，明勁與暗勁，兩步功夫的步法相同。明勁之剛，是有形於外；暗勁之柔，是外柔軟、內堅剛，無形於外。所推者，暗中用力，而不許努力，努氣，要呼吸自然，若無其事。這就是通常講的「運勁如抽絲」。如百煉之鋼，何堅不摧，此乃柔中之暗勁。

化勁是煉神還虛，卽洗髓功夫，是把暗勁煉到至柔、至剛，柔順到了極點，亦卽是暗勁的終點。陰陽混合，能剛能柔，再至剛柔悉化，體用一元，謂之功純。柔勁之終時，就是化勁之起始。再向前用功，用煉神還虛以至形神杳無，與道合眞，以至無聲、無嗅、無聞，謂之脫俗。又叫做拳無拳、意無意，無意之中是眞意；拳無影，意無形，無影無形是眞功。此謂化勁，煉神還虛，則洗髓之功夫得矣。

「三回九轉是一勢」，三回者，卽煉精化炁、煉氣化神、煉神還虛，亦卽拳的明勁、暗勁、化勁三種練法，都是一個動作。九轉者，是九轉純陽化至虛無而還於純陽。在練的時候，

將手足動作皆順其前兩步形式，全不用實力，要空空洞洞，而不要頑空。周身內外全用自然動作，以氣運身，使呼吸如有似無，與丹道相合。功夫到陽生至足，所云「真功呼吸以踵」，並非練閉氣之法。在用功的時候，是一刻也不能間斷。煉至極虛時，就如身無其身，心無其心，方謂之心神俱妙。至寂然不動，感而遂通，無人而自得，無往而不得其道。

二、九要八論

（一）九要

一曰三弓　脊背相弓，督脈上升；兩肱相弓，出勢速猛；兩股相弓，進退靈通。

二曰三垂　肩要下垂，氣力貫肘；肘要下垂，氣力至手；手要下垂，丹田養守。

三曰三扣　膀扣開胸，精氣上升；陰氣下降，任脈通行；手足指扣，周身力雄。

四曰圓法　脊背形圓，精氣催身；身形勢圓，旋轉靈通；虎口開圓，剛柔齊伸。

五曰三頂　頭上有頂，衝天之雄；手上有頂，推山之功；舌上有頂，吼獅威容。

六曰三擺　兩肘要擺，擺肘保胸；身形宜擺，擺身形空；擺膝拗步，旋轉通靈。

七曰三挺　挺頸貫頂，精氣上通；勢要挺腰，氣貫四梢；一身抖挺，力達九霄。

八曰三抱　膽量抱身，臨事不亂；丹田抱氣，氣不外散；兩肱抱肋，出入不繁。

太極真銓

二二

終；

九曰起躓落翻　起勢要躓，落勢要翻；起要勢橫，落要勢順。起爲橫落爲順始，翻爲順終。起躓落翻，理要分清。

（二）八論

一論身　前俯後仰，立正腰身；左側右斜，斜而似正；陰卽是陽，陽卽是陰。

二論肱　左肱前伸，右肱撐肋；似曲不曲，似直不直；曲相弓形，出用返方。

三論肩　精氣貫頂，肩要下垂；兩肘齊心，手勢相隨；身力至手，肩肘發勁。

四論手　右手在肋，左手齊心；兩手陰陽，用力前伸；手隨身動，勢出宜迅。

五論指　五指各分，形相似鈎；虎口圓開，有剛有柔；力要至指，須從意求。

六論股　左股在前，右股後撐；似直不直，似弓不弓；進則用力，股如返弓。

七論足　左足直出，右足斜橫；步法莫亂，前踵對脛；兩足旋轉，足趾扣定。

八論穀　穀道提起，氣通四梢；兩髖轉動，腎部互交；

歌曰：

九要八論理要明，生尅變化任我行；學者須悟其中意，心意相形自然通。

太極拳單練與雙練

一、單練四要

練拳千萬不要貪多，務求其純熟。選擇一二個勢子而專練之，叫做練勢，如聯繫三五個勢子而急練之，稱爲練氣；趁勢之便利而任意練之，屬於練機，酌式之運用而想像練之，即爲練理：合而言之，叫做單練之四要。拳術之道，是本理用以造勢。即借勢以運氣，借氣以生機，行機以達理。這四步功夫乃是節節貫穿，不是渾言的，而必須練有專規。如不練勢，則勢不穩；如不練氣，則氣不接；如不練機，則機不靈；如不練理，則勢不眞；不練機而去練理，則理不玄。學者當用心研究。

二、雙練法規

雙練就是二人對練。全不要有一定的手法，若是用死套子練的，心放神馳，手脚俱成

二四

假想，屈而不伸，只是虛應做事，久之不但無益，反而有害。如欲得此中眞益，惟「此發彼接」，照此練習，以試遠近分寸；或旁參曲證，問難練之，以濟來往之變化。這兩種練法是各執己長而爭強弱。此乃用功之要，合而言之，乃雙練之三要。如本此「三要」用功學習，日久必得其中妙用。

總之，單練、雙練，非有初步所學之練功基礎，無以成武功之體；非單練、雙練之各種規矩，無以伸武術之用。而初練、單練、雙練的各種規矩、口訣之分，只有講明體用的道理，纔能增進練功之智生。此乃爲各步練功之法規和次序。

太極總口訣

無形無相又無心，全體透空靜又鬆；

虎吼猿鳴心腎交，水清河靜甘露生；

應物自然隨機變，身如懸鐘觸卽鳴。

翻江攪海流行氣，盡性立命太極功。

夕苦用功，養生防身技術精。

一要心性與意靜，自然無處不輕靈；

二要遍體氣流行，久而久之病不生；　三要朝

頭頂三清練太極，懷抱七星變化奇；

靜如泰山攻不動，動似風雷威力猛；

手分八勢以對待，腳踩五行任我移。

威德巨力無邊際，氣通太空乃太極。

太極拳八卦、八勢、八法：　牽撥合進粘黏連隨爲八卦；　掤攦擠按採捌肘靠爲八

勢；　提舉吞吐開合升降爲八法。

太極拳四論

一、論理

　　散之必有其統，分之必有其合。故天壤間，眾類群儔紛紛者，各有所屬；千匯萬品攘攘者，自有其原。蓋一本可散為萬殊，而萬殊咸歸一本，事有必然。且武事之論，亦甚繁矣，而詭變萬化，無往非勢，即無往非氣勢，雖不類，而氣歸於一。其所謂一者，從首至足，內之有五臟筋骨，外之有肌肉皮膚，五官百骸連屬，聚而一貫，擊之不離，牽之不散，上思動而下即隨，下思動而上即領，上下動而中節攻，中節動而上下和。內外相連，前後相需，所謂一貫，就是此理。而要非強致襲為。以適時為靜，寂然湛然，居其所而穩如山嶽；直時為動，如雷如崩，出忽爾而疾如閃電。且宜無不靜，表裏上下全無參差牽掛之累；宜無不動，左右前後概無遁倍猶豫之部。洵若水之就下，沛然莫禦；若砲火之內發，疾不掩耳。無勞審度，無煩酌辨，不期而然，莫之致而至，是豈無而云然？迺氣以日積而溢，功以久練方成，必須有一貫之傳，必俟多聞強識之後，豁然之境現，不廢鑽仰前後

之功。故事無難易，功惟自進，不可躐等，不可急劇，皆以升循序而進，而後百骸肢節自然貫通，上下表裏不難連結，庶乎散者統之，分者合之，四肢百骸終歸一氣而已矣。

二、論錘

論錘必兼論氣。夫氣主於一而實分為二，所言二者，即是呼吸，呼吸即是陰陽，陰陽就是清濁。錘不能無動靜，氣不能無呼吸。吸即陰，呼即陽；靜者陰，動者陽。上升為陽，下降為陰。蓋上升之氣為陽氣，下行之氣為陰氣，陰氣下行而為陽，此陰陽之分謂之清濁。升而上者為清，降而下者為濁。清氣上升，濁氣下降，清者為陽，濁者為陰。陽以滋陰，陰以滋陽。統言為氣，分言為陰陽。氣不能無陰陽，人不能無動靜，鼻不能無呼吸，口不能無出入，乃對待循環者然。氣分為二而實在於一，學貴神通，慎勿謬執。

三、論氣

夫氣遍周身之諸節無定處。以身而言，頭為上節，身為中節，腿為下節；頭則天庭為上節，鼻為中節，海底為下節；中間則胸為上節，腹為中節，丹田為下節；下段則足為上節，鼻為中節，海底為下節；

為梢節，膝為中節，胯為根節；肱則手為梢，肘為中節，肩為根節；手則指為梢，掌心為中節，掌根為根節。

是故自頂至足，莫不各有三節，若無三節，即無着意之處。上節不明，渾身是空；下節不明，動輒跌傾；中節不明，動輒跌傾：故不可忽視。氣所發則梢動，中節隨節催之然，此乃按節分言之。若合而論之，則上至頭頂，下至足底，四體百骸，總為一節，又何三節之有？又何各有三節之論哉？

四、論梢

梢為一身之餘。由內而外發氣，是由身到梢。所以，氣的用法不一定依身勢而行。所以，氣的用法不單身梢，還有氣之梢。梢不單身梢，還有氣之梢。

人有四梢，毛髮為血梢，血為氣海，「怒髮衝冠，氣至血梢」；舌為肉梢，而肉為氣之囊，氣能行於肉之梢，即能以衝其氣之量，所以舌要催齒，而後肉梢足其餘；齒為骨之梢，指甲為筋梢，氣生於骨而聯於筋，如不及齒，就不要筋之梢，如欲做到，非齒欲斷筋，甲欲透骨。

果能如此，四梢足而氣亦足矣。

太極拳八字要義

掤

掤勁義何解，如水負舟行。
先實丹田氣，次緊頂頭懸。
周身彈簧力，開合一定間。
任爾千斤力，飄浮亦不難。

搋

搋勁義何解，引導使之前。
順其來勢力，輕靈不丟頂。
引之使長延，力盡自然空。
重心自維持，莫被他人乘。

擠

擠勁義何解，用時有兩方。
直接用單意，近合一勁中。
間接反應力，如球碰壁還。
又如錢投鼓，躍躍聲鏗然。

按

按勁義何解，運用如水行。柔中已寓剛，急流勢難當。

遇高則澎滿，逢窪向下潛。波浪有起伏，有孔必鑽入。

採

採勁義何解，如權之引衡。任爾力巨細，權後知輕重。

轉多只四兩，千斤亦可稱。若問理何在，杠杆作用存。

挒

挒勁義何解，旋轉如飛輪。投物於其上，脫然擲尋丈。

急流成旋渦，卷浪若螺文。落葉墜其上，倏爾便沉淪。

肘

肘勁義何解，方法計五行。陰陽分上下，虛實宜分清。

連環勢難當，開花錘更凶。　六勁融通後，用途始無窮。

靠

靠勁義何解，其法分肩背。　斜飛勢用肩，肩中還有背。

一旦機可乘，轟然如倒碓。　仔細維重心，失中徒無功。

太極拳十二種勁法

鬆軟慢練板眼齊，內外雙修少人知；

輕靈活潑求懂勁，粘黏連隨不用問；

急快猛打狠又堅，硬打硬進無遮攔；

狠穩準打用暗勁，一力混元氣催拳；

手似流星眼似電，腿似鋼鞭腳似鑽；

剛柔悉化意無意，體用一元拳無拳；

急猛快是明勁，叫做煉精化炁；

狠穩準是暗勁，叫做煉炁化神；

輕靈活是柔勁，叫做煉神還虛；

　　一步三搖空化力，得來不覺費功時。

　　應物自然隨機變，能剛能柔能急緩。

　　銅筋鐵骨無人擋，走遍天下誰敢攔？

　　硬如鋼鐵軟如棉，輕似鴻毛重如山。

　　軟硬急遲皆如意，神機變化意無圓。

　　拳無影來意無形，無影無形太極功。

　　鬆軟慢是化勁，叫做煉虛合道。

三三

太極拳五字要言

要知道練拳功夫，乃是精氣神實際之學問，不是一言兩語就能形容出來的。雖說有各種法勢，也還不能代表拳中一切妙用。從前多用歌訣名詞來教授學者，但是內中語意太深，學者不容易明白，所以我們要變通一下，改為五字要言，使學習同志易進階也。

拳理極精細，勿以當兒戲。　欲學拳術者，先將基礎立。　拳中基本功，有長卽是師。

研究其性理，技擊是其次。　萬莫學死方，動作要有理。　不學招法手，與死方無異。

比如當大夫，盡學成方劑。　藥方開出來，等候病來治。　得病合我方，未聞有此理。

就是有點效，也是瞎碰到。　結果背原理，傷病不為奇。　莫學拍打功，以免本能失。

皮肉徒受苦，氣血多凝滯。　有害於衛生，又有礙拳意。　力緊神便死，豈能把人治？

懷疑不憑信，請自體察試。　要知拳中理，首由站樁起。　意在宇宙間，天地人一體。

運動如抽絲，開弓卽試力。　四肢弓崩撐，運動軟慢鬆。　曲伸與開合，身如雲端起。

呼吸細靜長，舒暢皆如意。　形象似顚狂，如醉如呆癡。　蛇行趟泥步，揉球摩擦力。

兩手似兜泥，如撈稠糖稀。　內外要鬆靜，斂神聽微雨。　綿綿覺如醉，悠悠水中戲。

默對向天空，虛靈須定意。洪爐大冶金，陶熔物不計。神機由內變，調息呼吸氣。

守靜如處女，動似迅雷至。力鬆意宜緊，本是涵養炁。螺旋滾無形，毛髮力如戟。

筋骨遒即放，渾鱷一驚時。支點增強力，遍體彈簧似。百骸若機輪，旋轉有勁力。

腰身似蛇驚，步行旋風起。縱橫起巨波，如鯨迴旋式。頂心力空靈，渾身如線提。

兩目神光斂，鼻息耳凝閉。小腹要常圓，胸肋微含蓄。指端力如電，骨節鋒稜起。

活潑比猿捷，邁步如貓似。大凡舉與動，渾身皆消息。一觸即爆發，威力無邊際。

學者莫好奇，要用自然力。良知與良能，實踐學來的。動靜任自然，萬勿用拙力。

反嬰尋天真，軀柔如童浴。勿忘勿助長，升堂漸入室。論技說應敵，不費吹灰力。

拳術之動作，手足板眼齊。首要力均整，內外要合一。曲伸隨意往，樞紐不偏倚。

動靜分虛實，陰陽水火濟。精神宜內斂，煉神得還虛。頭打腳隨走，站他中央地。

任有萬能手，總也難逃避。路線蹈中心，鬆緊不滑滯。旋轉要穩準，鈎錯互相宜。

力純智和愚，審慎對方力。隨曲忽就伸，相互虛實移。運勁如弓滿，着敵似電急。

鷹膽虎威視，足腕似兜泥。鵲落似龍潛，渾身盡爭力。面善心要狠，膽大更須細。

纏劈躓裹橫，扭擰彈簧力。接觸揣時機，叱咤如雷似。變化影無形，周旋意無意。

披縱側方入，閃轉無全空。擔化對方力，搓摩試其勁。歉含力蓄使，粘沾不離宗。

隨進隨退隨走，拘意莫放鬆。拿閉敵血脈，板挽順勢封。輕非用拙軟，掤肩要圓撐。

摟進圓活力，摧堅戳敵鋒。掩護敵猛入，撮點致命攻。墜專牽挽勢，掩護勿失空。

擠他虛實現，攤開卽成功。順勁閃拿欺，展轉柔化吸。撤退進托推，手脚一齊發。

伸手看形容，身法要偏行。見手分左右，避手吸進身。上下用反勁，手脚要同心。

攄到吸閃空，拳打要進身。手到隨身變，用時如閃電。粘手軟綿隨，氣在眼前追。

勁到吸閃空，拳打要進身。手到隨身變，用時如閃電。粘手軟綿隨，氣在眼前追。

攄手隨身靠，捆時反勁欺。進步耳如風，沉氣在腹中。手眼身法步，欺到方爲眞。

若見短手法，長勁沉氣沖。若見亂手法，偏砸順身攻。若見長手法，揩攄閃進崩。

肩偏手必到，身仰脚必發。伸手步先行，見勁順手中。動手先看肩，揩手在胸前。

進步揩掤擠，攄發順勁倚。手眼身法步，隨時變身體。若力太過猛，撒化閃進空。

若見高手法，撞倚先撥根。掤架打中線，攄推撞進身。出手要平身，開門手爲眞。

若見矮手法，抽腰走上身。法本耳目思，掌本面目排。若見衝天手，變掌揩進穿。

撞進裏外手，反拿隨身轉。拐攄揩閃欺，見肘反拿腕。手到撒化變，欺步看路線。

進身本氣根，拿破隨手變。聽問粘沾隨，進步柔化推。欺步崩撞勢，動手氣下轉。

試聲山谷應，神氣要貫足。恭愼意且合，五字要言記。上下要相隨，內外要合一。

見性明理後，反向身外去。

三六

莫教死方滯，莫教招法拘。句句是要言，莫當是兒戲。願我同道者，切記要切記。

蒲團子按 胡海牙老師在最初公開此篇時，曾有一段按語：「這篇五字要言是我從老譜中摘錄出來的。這本拳譜並一套太極拳，是由韓來雨老師傳授給我的。韓老師學藝於張炳茹，張乃從師於李瑞東。此篇有一段與吳孟俠太極拳九訣八十一式註解之五字經訣相同，這是我最近（一九九一年）纔發現的事。吳係楊班候的嫡傳，而李瑞東是由王蘭亭代師收徒的實受。那麼此譜或爲楊家之秘本？但從音韻考訂，又不相連屬，是否後人輯錄，不得而知。因此，貢獻給武林同好參考，亦或有助於武術史的研究。」

太極拳七字要言

起手橫摩勢難招，展開四平前後梢。高望眉攢加反背，如虎收山斬手砲。

轉如車輪快如風，鷹捉四平足下蹬。蹲身進步要嚴整，擒拿採打莫容情。

搶步搶上十字立，剪子股勢出擒拿。進不能勝退半步，莫存半點虛怯心。

打人隨機如走路，看人微細如稿草。但須上勢如風響，起落進退如箭穿。

遇着敵人要取勝，三節四梢要分明。若是手起脚不起，探身打手怕落空。

進時脚起手不起，參差不齊更稀鬆。手脚不齊身法亂，千拳萬勢俱成空。

若能六合歸一勢，存神積氣是根宗。應起未起粘滯病，應落未落墜子輕。

三意要是不相連，其意不精學問淺。出拳打去莫空回，拳落空時法不奇。

兵行詭道搶撩起，如箭射的疾更急。兵戰煞氣方取勝，拳精一氣便無敵。

心與意合身法整，手與足合步法齊。氣滿乾坤通往復，遠近十丈不爲奇。

兩頭回轉方寸力，神通廣大意爲先。早知回轉這條路，盡在眼前方寸間。

守着一心行正路，小道雖好車行難。

太極拳訣

一、三字訣

呼吸炁，真太極；　子午窟，先天地。玄中玄，秘中秘；　升與降，開與閉。

河車靈，三寶聚；　內丹成，仙道立。練內功，成妙技；　毋妄傳，記仔細。

二、交結任督訣

十字街頭把路尋，通真路口結督任；　勿忘勿助三關過，築基丹田現法身。

三、陰陽訣

太極陰陽少人修，吞吐開合問剛柔；　正隅攻放任君走，動靜變化何須愁。

生尅二法隨心用，閃進全在動中求；　輕重虛實怎的是，重是視輕勿稍留。

四、十八字訣

掤在兩臂，攦在掌中。　擠在手背，按在腰攻。　採在十指，挒在兩肱。

肘在屈使，靠在肩胸。　進在雲手，退在轉肱。　顧在三前，盼在七星。

定在有隙，中在得橫。　滯在雙重，通在單輕。　虛在當守，實在必衝。

太極拳法要

一、十三法

掤、攦、擠、按、採、挒、肘、靠、前進、後退、左顧、右盼、中定。

掤要撐，攦要輕，擠在橫，按要攻，採要實，挒要掠，肘要衝，靠要崩。

二、六合勁

擰裹、鑽翻、螺旋、崩炸、掠彈、抖擻、纏繞、撩靠、崩撐、輕慢鬆。

三、全力法

前足奪後足，後足站前蹤，前後成直線，五行主力攻。打人如親嘴，手到身要擁，左右一面站，單臂克雙功。

四、行站坐臥四步功

行走手足板眼齊，內外雙修少人知；一步三搖空化力，得來不覺費功時。

站樁試力基本功，呼吸自然內外鬆；運勁抽絲式開弓，靜中生機豁然通。

坐時如鐘全體空，坎離相交甘露生；呼吸自然法輪轉，益壽延年不老翁。

臥似龍虎身如弓，閉目養神腹內鬆；安然自在如睡眠，氣血暢通體還童。

太極拳術十二要法

一

伸手，要緩緩向前伸出，不可急促。急則難以回拳，敵人一變着則我束手無策。

二

探背，須取其通背之力，使之通於背，貫於手。探指之時，由探背、鬆肩、合肘、順膊、舒腕、放指、勁貫指梢至極處，是粘黏發勁之法，此要點以快爲佳。

三

手要毒，用時如猛虎捕羊；　眼要毒，如餓鷹視兔；　心要毒，如怒猫捉鼠，恰當其可。

四

順適胳膊，取其來往伸縮靈活通順之力；順氣，取其合宜百骸血脈流通舒暢、脛胳不生聚拙力之病；順步，取其能進退、閃展、連環旋轉、追隨退撤之靈活巧妙。

五

頭頂須向上，有衝天之雄威，使精神能貫穿；舌抵上腭，取其氣機降於丹田，逆運先天之道；手向外頂，有推山倒海之勢；胯向前頂，有奔馬馳驟之功，進退順逆兼有護腎固氣作用。頂力發之外，氣與意合，力是隨意而發，力得借於氣，氣得助於力，因氣頂而力湧，取其堅硬之意。

六

眼與心合，心與意合，意與氣合；手與肘合，肘與肩合，肩與背合，背與腰合，腰與胯合，胯與膝合，膝與足合。周身內外相合，合而歸一，則爲一氣貫通。

七

舒指，取其活變自然之靈巧；舒腕如綿，取其刁拿抖摔靈活至急迅速；舒肘，取其出入無有拙力，伸縮收放有隨心所欲之妙；舒肩則長，長則力大，舒胸氣爽神清，眼光充足；舒腰，取其發手之靈便，周身得以活潑，舒胯，取其展轉進退運作之速猛。此為七要。

八

挺頸，精神可貫頂；挺腰，力能達四梢，「彎腰似弓滿，挺腰如放箭」；挺膝，力貫於趾；挺指，指借腕力；挺腕，腕借膊力；挺膊，膊借肘力；挺肘，肘借身力；周身之力貫於四肢，全借挺力。此為八要。

九

扣指、扣腕似鈎，如刁拿、鎖扣、摟抓、擄帶；扣肘、扣肩，取其來往伸縮不散；扣胸、扣腰，取其挺身堅固之意；扣胯、扣膝，皆為護腎之法，取其追隨、退撤、不散、不亂之

太極拳術十二要法

四五

意；扣足，用足尖抓地，取其周身力壯。此謂九要。

十

指曲、肘曲、肩曲、胸曲、腰曲、胯曲、膝曲，皆係取其五護八段之法。指曲、腕曲、肘曲以護其上；胸曲、腰曲以護其中；胯、膝之曲以護其下；肩曲以護其左右。身法忽曲忽直，由如巨蟒翻身，又似流星趕月。

十一

隨手、眼、身、法、心意、氣力、胸、腰、胯等處，皆隨轉挪移、粘連黏，隨一派柔化，隨而變化，彼若轉，我能進步隨之而入。

十二

心催意，意借心力；　意催氣，氣借意力；　氣催力，力借氣助；　背催肩，肩借背力；肩催肘，肘借肩力；　肘催手，手借肘力；　腰催胯，胯借腰力；　胯催膝，膝借胯力；膝催足，足借膝力。周身之動轉，全借足趾之力。此為十二要。

太極拳法諸論

一、論精神

動靜要注意神情，神滿情足則精神倍加，動作必然靈活敏捷；精神遲鈍，動作必然緩慢。動靜全在精神與氣血。若人精神不振，身體衰弱，動靜中必然有失。

二、論虛實

拳擊之虛實全在乎心，不在乎形。形雖實而心若虛，亦虛；心若實而形雖虛，亦實。虛則難攻，實則易破。若對方來勢虛而以實擊之則心貪，貪則力猛，猛擊之毫無虛心、虛形，倘敵心有變化，我必不能應之。

三、論剛柔

剛柔相濟之用法，以十分比例，剛居其一而柔居其九。凡用剛時，一轉瞬卽變爲柔；

用柔之時，必存剛心；用剛之心，必存柔力。用柔力存剛心，是內剛而外柔；用剛心存柔力，是外剛而內柔。用柔不能獨用柔，用剛亦不能獨用剛，以剛柔相濟始為合一，亦為懂勁。

四、論緩急

急快，晴天之迅雷，令人不及掩耳；緩，如陰陽令人難測。虛實、急緩相濟，百戰百勝。

五、論兩手法

左右兩手分陰陽，分前後，分左右，分上下，分反正。兩手有出入，有伸縮，有收放，有急緩，有虛實，有剛柔。

六、論三清法

三清是身、手、足三部分，要明白可以分上、中、下三盤，即分三節、三體，都要清巧靈活，進退動靜要迅速，閃展要靈，曲直要活。

七、論四正法

人的周身四面要嚴，前後左右，前進後退、前攻後守、左顧右盼，要奔前以護後，欲左以顧右，爲四正法。

八、論六脈法

內三合爲心與意合、意與氣合、氣與力合；外三合是手與足合、肘與膝合、肩與胯合。六種相合，合而歸一，一氣貫通。伸縮往來，聚神驚嚇，沉滾揉晃，接掩揎擎，劈摟摧挑，引進落空，此爲六脈。

九、論七巧法

七巧變化：一變指，二變腕，三變膊，四變肘，五變肩，六變身，七變步。變步爲七巧，卽擄代穿心砲。幾種動作有進步、退步、內展步、連環步、萬字步、旋轉步、搖身腰膝步等。

一變指　指、點、挌、摟、刁、拿、鎖、扣。敵人擄手粘身，就以指粘其身。指，指五指。

二變腕　腕指手腕。與敵對手時，抅、摟、刁、拿、鎖、扣、纏、擠、裏、擄、轉還、捕躓，儘可隨機變化以應敵。

三變膊　膊是胳膊，與敵交手，沉、滾、挺、裂、崩、挑、劃、壓、高、低、摟、裏、擠，均可隨意變化。

四變肘　合、撩、墜、帶、捏、技、掤、搓，與敵交手，「遠使胳膊近使肘」。

五變肩　劈、擂、掉、拿、穿、擢、擠、按，與敵對手，低來劈擂，裏來掉拿，外來擠按，高來穿擢，隨手變化。

六變身　形解合揚變化，搜縮閃躲。身係周身。與敵對手，近身之時，隨便躲閃，合揚搜縮形解，隨機應變。

七變步　躦、蹦、跳、躍、閃、展、騰、挪均係步法。與敵人對手，前進、後退、裏蹦、外躍，隨機應變。

十、論五護八段

五，卽上、下、左、右、中。護腕、護肘、護肩、護膝、護中心，護高、護低、護外、護內、護中，爲五護。

八段，即動靜、虛實、剛柔、急緩、攻取、戰鬥、防守、段護、伸、縮、往、來、起、落、收、放。

故有動者段、靜者段、虛者段、實者段、剛者段、柔者段、急者段、緩者段、攻者段、取者段、戰者段、鬥者段、防者段、守者段、段者段、護者段。

上謂之五護八段之意。動作運用時爲穿、擢、擠、按、接、掩、揎、擎。

十一、論迎敵法

在對敵之時，應觀其動靜，看其神情。敵人伸手，或上或下，或左或右，或進或退，或虛或實，可先知其勢，迎其機而破之，斯爲得法。若待彼拳已發生後而追之，必不濟矣。

故此法專用於精氣神、心意力。

十二、論呼吸法

呼吸法，指自然呼吸，然其中亦有用法。吾人之氣息，乃由天然帶來的造化，一呼一吸而通入腹中。氣之所動，五內所經，稍有不愼，腹內就能爲之所傷。只有能善用氣者，纔能五內皆合，則內五行健康。所以，習拳者，必要先煉其氣，守其精。用氣之法，要身動氣莫浮，氣浮足無根，宜平心靜氣，氣自下沉。不可強爲氣下沉，強爲則傷內。動手時更

不可努氣，是爲至要。

十三、論心勁法

心勁法是練之以通其背筋，而以心勁佐其周身之力，其操手極軟而主快，身體則堅強、力壯。出手如猿捷，撕打扯擊按，冷急脆快硬。操練手法時，要鬆軟慢合一而練之，用時自能堅剛有力。

十四、論內外歸一之練法

練習拳術要知內外合一之理，還要知內外合一之運用。外講四肢百骸，練習時要以鬆、軟、慢爲基礎，千萬不要用力，要以伸縮、鼓蕩之變化以長其筋，使之神長、氣長、意長、力長，日久見道。

再以搖天柱之功，心內鬆靜，氣歸丹田，再達於四肢以及全身，日久氣自圓滿，而上下旋轉自如。此法有消食化水、去病健身之妙，將實能變虛，虛能煉無。再由無中求實，實中求體，體中求形。假相全無，萬形皆空。以氣養神，以神煉氣，氣養神而神不外弛，神煉氣而氣不散，使神氣常歸於一。

十五、論交手法

交手法很多，今略舉一二。

手如環子，左右手作環子式而出，引敵人之手，俟敵人出手，再應機而破之。出手就用抓打擊按，冷彈脆快，硬回手爲勾代顛藏，要做到「手如流星快如飛，掌拳來去不空回」。面善心要狠，出手先打人，上步靠身變退步，以掌護身觀敵情。拳家常言道：「雙手似流星，放膽卽成功。」

十六、論步法

步法有跳步、躥步、縮步、繞步、退步、蹹拉步、閃展步、倒行步、圈步等。動手時以圈步圈之，敵若直來，我以跳步擊之；敵若後退，我以蹹拉步追之；敵從旁來，則我以繞步破之；若對手來勢急凶猛，則我將以縮步迎之。

十七、論三盤八勢法

三盤卽上、中、下三盤。上盤變上馬式，中盤變騎虎式，下盤變伏虎式。上盤要準，下

盤要穩，中盤要嚴禁。進步變擊步，撤步變縮小，閃展變形解。進步要靈，撤步要輕，閃步要活。

上盤式出手與敵合手時，下盤式必空，謹防敵人取其下，我須變上馬式以腿保護之，可不受危險；中盤式出手與敵人合手時，前足需變騎虎式，下盤得保全之勢，敵人要取其下，須急變寒雞式，以保護之；下盤式出手與敵人合手時，變臥虎式破其敵來虛空之意，此是最妙之法。此爲三盤四步之變法。

進步式變擊步之用法：與敵人對手，敵人身法靈便敏捷，則我恐怕落空，上步不濟，急變擊步，往前攻取。此爲最妙之法。

撤步式，步收縮之用意，敵出手真妙靈活，撤步不濟，急變收縮之法，則我可保無傷。

閃展步式，變形解之用意。遇敵人動手之時，敵人來得勇猛，手法急快，躲閃不及，急變形解亦爲最妙之法。

十八、論三盤手法

上盤出手，燕子翻身鑽式、鷂子舒翅入林式、白猿出洞式；中盤出手，順水推舟行如浪式、白蛇吐信式、狸貓捕鼠式；下盤出手，猿猴出洞式、伏虎式、臥魚式。

附：三種掌法

一迷魂掌　發出此掌時，能使敵人驚魂失魄，擊敵心神迷糊、不辨四方。與敵人交手時，向上攻取，連擊敵人五官要害，要準要狠。

二追魂掌　發出此掌時，使敵人氣閉神迷，其身不由自主，手腳錯亂，難以迎敵。遇敵交手時，取其肋下、膕際、九尾三尖穴、左右華蓋穴為妙。

三陰陽掌　轉環陰陽掌，陰掌專撩陰、搜腎，陽還手護住自身、自首。遇敵人不攻取，兩手上下分，使人手尾不能相顧。此掌叫做心聚多臂掌，通於心，心動掌必搖；亦叫做心掌相合，心巧掌靈妙，心掌合一方為高。

太極拳術用功法訣

一

定之中方足有根，先明四正進退身；

身形腰頂皆可以，粘黏連隨意氣均；

掤攦擠按只四手，須費功時得其眞。

運動知覺來相應，一身妙法精氣神。

身形腰頂歌訣

身形腰頂豈可無，缺一何必費功夫。

腰頂究研生不已，身形順我自伸舒。

捨此眞理終何極，無有眞傳亦糊塗。

二

縱橫屈伸人莫知，諸靠纏繞我皆依。

劈打推拉得進步，搬撂橫採也難敵。

鈎掤逼攬人人曉，閃掠取巧有誰知。

佯輸詐敗誰云敗，引誘回衝致勝歸。

滾拴搭掃靈微妙，橫直劈砍勢更奇。

遮攔截進穿心肘，迎風接步紅砲錘。

二換掃壓掛面腳，左右邊簪壓跟腿。截前壓後無縫鎖，聲東擊西要熟識。

上籠下提君須記，進攻退閃莫遲疑。藏頭蓋面天下有，攢心剁肋世間稀。

練拳不識此中理，枉費功夫貽可惜。

太極拳用功歌

起手先練鬆軟慢，內外三合有板眼。輕靈活潑求懂勁，粘黏連隨不用談。

疾快猛打堅又狠，硬打硬進無遮攔。狠準穩打用暗勁，一力混元氣催拳。

尺板球袋隨時練，久而久之出天然。太極八剛威力猛，十二柔術氣綿綿。

未練太極先操手，斧鎬雙劍指掌拳。如鞭如繩操四面，空化力打氣綿綿。

醉舞蠻歌無法制，蛇纏鵲躍見眞詮。靜中忽動動忽靜，離奇閃轉用心參。

軟硬急遲皆如意，神機變化意珠圓。養生防身無價寶，文修武備是好拳。

剛柔悉化意無意，體用一元拳無拳。拳術精通妙在用，練式容易練精難。

靜如處女動似虎，曲伸開合出天然。大道至誠一貫理，得道存心莫妄傳。

太極拳用功訣

太極拳理要精研，學者無傳得知難。

無形無相又無心，呼吸自然要恬淡。

良知良能本來有，必須實踐苦追求。

性相近似要常練，手舞足蹈任自然。

上下相隨板眼齊，內外雙修少人知。

應物自然不用意，得來不覺費功時。

有力本從無力得，猛快需練鬆軟慢。

一羽不加蚊難落，久而久之出天然。

往來抽絲如開弓，均勻不斷要用功。

靜中生動動由靜，意氣均沉骨肉重。

無着無式無手法，純任自然莫提拿。

兩手空空如兜泥，全身沐浴稠糖稀。

藕斷絲連拔不斷，神意相交氣綿綿。

船頭旋轉全憑柁，樞紐不靈怎移轉。

如推重球上坡路，伸縮阻力有迴旋。

起手好似樑換柱，上起下落杠杆力。

落手柳罐井中隨，轆轤繩轉無人携。

身似風擺無根草，手如攢鳥體呼吸。

無形樹上高掛起，任風飄擺無所依。

動轉要借宇宙力，煉成天地人一體。

要大我外無有我，要小我內無所棲。

仰之太極彌六合，退之極微藏於密。

拳無拳來意無意，無心無意立根基。

靈根思動武士練，靜養靈根育太極。

各門各家各種練，不離規矩與板眼。大道至誠一貫理，學者需要牢牢記。

附：陳長興序

余總角之年，每於讀書暇，即從師學習武術。夫拳勇一道，真傳甚稀，惟吾師蔣先生為王宗岳門下高弟子，得內家武當悟修之真傳。

先生姓蔣名發，字元龍，乃吾鄉人。幼時因出天花為悶痘而死，棄之於野外，初狼將頭皮咬破，其一痛而甦，一聲哭喊將狼驚走。適鄰人由此經過，聞其聲甚雄，視之知為蔣家之子，遂抱之送歸其家。但其痘皆出滿，從此痊癒。惟頭皮成一大疤，故後人皆稱之為蔣疤頭，名滿海內，凡拳勇者無不拜服。

余在門下從先師學藝二十餘年，蒙師教誨，技藝盡之於吾。

吾夫子少年亦練少林外家拳，因眾人圍場操演拳棒，忽見場外有二客人牽馬立觀。其中有一年際稍長者，看操演諸人，似有菲薄之意，又似有憐惜情形。先生正在疑想之際，有同窗學友將先生引至無人之處，告其適有牽馬二人，甚為讚美先生，並云「可惜此子未得真傳，若在吾兄門下，不出十年，此子必成名於天下」。先生聽此話，知二人定是高人，必有驚人絕技，因尾隨之。行至無人之處，先生跪而求之，曰：「願吾師垂憫愚誠，收

在門下，弟子願受教誨。」二客笑曰：「童子謬矣，吾二人不通技藝，焉能教汝？」先生長跪不起，一再懇求，至於泣下。客曰：「不料你乃幼童，竟靈敏若此，又如是至誠，實屬可嘉。」乃向年長者曰：「此子真誠之至，吾兄可收子而教誨之。以弟觀察，將來能代吾輩傳藝者，此子定能勝任。」長者似有許可之意，便向先生云：「童子，你既決定從吾學藝，可於下月本日午時在此垂楊柳下候吾兄弟可也。」言訖，二人乘馬而去。先生於約定之日，五更即至其地敬候。正午見二客乘馬而來。見先生正在道旁恭候，笑曰：「童子果不失信。」先生答曰：「弟子在雞鳴即來敬候吾師。」二客喜云：「孺子可教。由此，吾知童子尊師敬業信念之堅誠，倘余再推辭，是負英才。今既拜我學藝，保汝十年之內定可成功。」先生敬二客人至其家中拜師，方知年長者乃山右王宗岳，年稍次者乃江南甘鳳池，二公皆當代偉人，名震環宇。

吾師從太夫子王宗岳學藝十年，盡得內家真傳。又得甘鳳池、張鳳義二位先生傳授，遂練成絕技，無敵於天下，為劍俠中之高人。

太極拳七疾法解

一、眼要疾

眼爲心之苗，目察敵情，達之於心，然後能應敵變化以取勝。以心爲主帥，眼爲先鋒，蓋言心之主宰均以眼之遲疾而轉移之。

二、手要疾

手如鳥之羽翼，凡制敵進攻，無不以手爲之。但交手之道，特遲者負，速者勝。故云：「眼明手快，有勝無敗。」又云：「手起如箭落如風，追風趕月不放鬆。」又云：「手法敏疾，乘其不備而攻之，出其不意而取之，不怕敵人身大、力猛，我能出手如大風，卽能取勝。」

三、脚要疾

脚乃全身之根基，脚立穩則全身固，脚前進則身卽隨之。在拳術中，渾身用力時，力要均整而無偏重、俯仰之病。進身時，脚步直搶敵人之位，則彼自跌出。「脚打膝意莫容情，消息全憑後脚登，脚踏中門奪他位，就是能手也難防」「脚打七分手打三」。由是觀之，脚之疾更重於手之疾。

四、意要疾

意乃體之帥。既言眼有監察之精，手有撥挑之能，脚有行程之功，其遲速緊慢均惟意之適從。所謂立意一疾眼睛，眼與手脚均得其要領，故眼之明察秋毫，意使之。觀乎此，則意不可不疾。手出不空回，是意使之；脚之捷，亦意使之。

五、出勢要疾

夫存乎內者爲意，觀乎外者爲勢，意之疾矣。出勢更不可不疾，事變當前必勢隨意生，隨機應變，令敵人不及掩耳，張皇失措，無對待之策，力能制勝。若意變甚速而勢疾不

足以隨之，則應對乖張，其必敗矣。故意可與勢相和，卽可成功；意急勢緩，必負無疑。

六、進退要疾

此論縱橫往來反側之法。當進則進，竭其力而前進；當退則退，領其氣而回轉。至進退之宜，則必須查看敵之強弱，強則避之，宜以智取；弱則攻之，可以力敵。若在速進速退，不使敵得乘其隙；若高若低，隨時縱橫因勢：均要以疾為要法。

七、身法要疾

在五行、六合、七疾、八要等法中，皆以身法為本。拳經云：「身如弩弓拳如箭」「上法須先上身，手腳齊到方為真」。所以說，身法是拳術之本。搖膀活胯，周身展轉，側身而進，不可前俯後仰，左歪右斜。進則直出，退則直落，必顧到內外相合，務使周身上下團結如一。雖進退亦不能破散，則達庶人不可摸之地步，而使敵不能得逞。此所謂眼疾手疾之外而尤貴身疾。

太極拳行功歌訣

內功太極拳，茹氣在丹田。呼吸合收放，順勁出自然。內外合成六，中定頂頭懸。

暗示七星法，變化出一元。敵人技術高，行功貴神教。此是內家拳，薪傳第一着。

神要提頂門，氣在丹田存。一開又一合，直養方爲眞。膝胯合肘肩，手足互相關。

六合配中定，人稱七星拳。精神斂入骨，閉口咬牙關。先從頭頂起，力貫十指端。

身法若懸鐘，步法變貴圓。手法要因敵，順勁走和粘。立要如平準，牽引動中心。

重點一發現，隨曲而就伸。出手要粘離，開合運用奇。柔軟和堅剛，變化必因敵。

立身貴中正，偏沉加份兩。此是秤砣勁，交手忌雙重。靈活太極身，展轉若車輪。

變化在腰間，鷄登步是根。太極拳可夸，全身似朵花。陰陽呈變化，共合成一家。

敵人來襲擊，順勁將他牽。他要撤回手，就式把他掀。無極生太極，根扎無極邊。

彼此一動手，空閃要當先。前伸名爲攦，擄脈又刁手。彼此粘順步，吸閃腰身扭。

隨着前時擠，橫肘當胸使。轉腕放機伶，欺步穩身體。按手用化擠，吸胸扭身體。

隨着前進閉，重點在胸際。雙手按外撥，掤手斜上去。推托進步送，環轉半圓形。

横推八馬倒，出手要神妙。學習畫梅花，收式炰還家。起手似摘桃，牽引裏手搖。

進行十字手，左右扭蛇腰。我擄他隨靠，捌打扭身腰。步法前進走，兩腳要扎根。

近身使用肘，須防使別手。偷步出研究，勾挑隨後走。進步防倚靠，順式吸列空。

虛領須頂勁，牽引力萬鐘。手到順他勁，粘黏緊相隨。不丟也不頂，注意打來回。

左重要右虛，浮沉要隨之。自己失平衡，支點失效力。引手要注意，身要中正立。

扭腰進步打，頂勁虛領起。沾走要相依，陰陽變化奇。引他來落空，始終要因敵。

見面出引手，問他有沒有。着裏還套着，虛裏有實手。聽他奔何處，舉手問勁路。

手到身隨變，纏繞隨不休。黏力綿不丟，克化隨腰走。永遠順他勁，閃電手相酬。

形斷意不斷，認清他路線。引進他落空，出手如閃電。敵我分順背，陰陽互相配。

勁到閃拿欺，內外要合一。注意秤砣力，或增或減輕。牽動千斤墜，勁到順手中。

腰身左右閃，步要隨他轉。身法貴偏行，手腳隨變換。欺步看路線，步要隨身轉。

出手步先行，半步開門站。有進還有退，左顧加右盼。

練功要內外合一，心定神凝，神凝則心安，心安則清靜，清靜則無物，無物則氣行，氣

行則絕象，絕象則覺明，覺明則神氣相通，萬象歸根。 鬆則靜，靜則靈，靈則動，動則變，變

則化，化則虛，虛則合於拳理。

太極真銓

六六

凝神於氣穴，練習日久，元氣漸充，元神日旺，神旺則氣暢，氣暢則血融，血融則骨強，骨強則髓滿，髓滿則腹盈，腹盈則下實，下實則步輕、動作不疲勞、四肢強壯、氣力堅剛、輕靈活潑、百病不生。

太極陰陽少人修，吞吐開合問剛柔。　正隅攻放任君走，動靜變化何須愁。

生尅二字隨着用，閃進全在動中求。　輕重虛實怎的是，重裏視輕勿稍留。

虛虛實實神會中，虛實實虛手行功。　練拳不知虛實理，枉費功夫終無成。

虛守實發掌中竅，中實不發藝難精。　虛實自有虛實在，實實虛虛攻不空。

太極拳交手法

拳術引進落空之法，使敵人自己向坑裏去掉。大凡見手，必須分清中尾、閃頭、摺疊者，乃是避銳乘虛之法。如破長蛇之陣，其前敵必是硬旅強軍，手法亦然。一手之力盡在手梢。若見其出手卽打，謂之斬法；從根擊之，謂之斷法。此乃三關手法之秘訣。若見手而不截粘並隨之，謂之引進；待其力盡而自敗，再以手法制之，則謂之落空，其萬無還手之力，如從中橫擊之，謂之斬手；軟而粘之，謂之攔；粘連隨之，謂之纏；隨其手力而破之，挑撥封閉猛力而破之，謂之搬扣；乘其舊力已過，新力未發之際而擊之，則謂之斷法。其際間不能容髮，目不及瞬，急如迅雷不及掩耳，其快如電，方謂知眞打法。截法更然。故曰：「截手不如截步，截步不如截其心。」此卽所謂「彼不動，己不動，彼微動，己先動」。其快如打閃紉針，其捷無比。又云：「牆倒之勢容易頂，天塌之勢無法擎。」大風一過，草石俱偃矣。

身要莊嚴，貌要安怡，氣要中定，勢要騰挪。因敵變化，手、眼、腰、身、步，式式要隨，不要貪太過，不要欠不及。一動百骸俱動，無論掤擺擠按、採挒肘靠、崩離抖揚以及進退順

横，各步百般放法全要靈活。放人時腰要跟腰，腰要不跟則不濟；腰要隨變活動，不移動則擔險。心要細，膽要大，面要善，心要狠。安靜如書生，動作似雷發。有意莫帶形，帶形則不勝。審視好地形，得機、得勢定能勝。手要靈，足要輕，練拳走動如猫行；心要整，目聚精，手足齊到要成功。若是手到脚不到，放人之法不高妙；手到脚也到，放人如拔草。

被打欲跌須雀躍，擠着難逃用蛇行；拔背含胸合太極，裹襠護腎踩五行。學者悟透其中意，一身妙法豁然通。

太極拳綱目解

無聲無象

輕靈則無聲，圓活則無象。一舉一動須要輕靈圓活。

全身透空

身腹鬆靜，空洞無物，只覺精神，不覺身體，神闊志遠，如神龍游空之概。

應物自然

一舉一動，只任自然，力求順遂安舒中正，因勢利導，隨機而化。

西山懸磬

此乃脊西顧。西者，頭也。懸磬，乃頭頂虛懸如磬，有懸索之意，係指精神能提得起，方無遲重之慮，所謂「頂頭懸」也。

虎吼猿鳴

　修道者以敷行之氣呼之爲太陰之津虎。虎者，氣也。虎吼者，虎之發威，即氣之鼓蕩也。有心猿意馬之說。猿者，心也。猿鳴者，猿之活躍，即心之行氣也。

水清河靜

　靜者俱靜，一靜無有不靜，神緊則心靜，體亦靜也。

翻江攪海

　動則俱動，一動無有不動，輕靈而意捷，勁亦整也。

盡性立命

　盡性者，知其性也，所謂「知己知彼，百戰不殆」也。立命者，立命功，即「養吾浩然之氣，塞於天地之間」。欲大成者，化勁也；小成者，武事也。若立命之道，乃係氣體，俱無由立命以盡性。至於窮神達化者何？其非誠意正心修身也。

太極拳用功經歷

初習太極拳，用功日久，在盤架子時，就會覺得如在水中打拳，各種姿勢、動作俱有阻力，兩足有着地之感。這是第一階段的體驗。

再繼續努力用功，身體、手足仍是覺得似在水中游泳，但兩足有不着地之感覺，好似浮起一般，如同在江河漂浮。自覺動作自如，旋轉如意。這時已有內氣發動，周身氣血暢通。這時已進入第二階段的體驗。

功夫至此，更要用功苦練，隨着會覺得身體、手足更爲輕靈、活潑，兩足尤如在水面上行走。此時要請明師指教，便會進入精神貫注，神氣合一之高級階段，即第三階段。得此境界者，如能再接再勵，用功日久，定會獲得太極拳之妙——天人合一、煉神還虛之上乘功夫。

以上是筆者幾十年修煉太極拳的心得體會，望諸同道共勉之！

太極拳內功詳解

上藥三品，神與氣精。恍恍惚惚，窈窈冥冥。存無守有，傾刻而成。迴風混合，百日功靈。默朝上帝，一紀飛昇。智者易悟，昧者難行。履踐天光，呼吸育清。出玄入牝，若亡若存。綿綿不絕，固蒂根深。人各有精，精合其神。神合其氣，氣合體真。不得其真，皆是強名。神能入石，神能飛形。入水不溺，入火不焚。神依形生，精依氣盈。不凋不殘，松柏青青。七竅相通，太和充溢。骨散寒瓊，丹在身中。得丹則靈，妙不可言矣！

上藥三品

上藥者，即身中精、氣、神之大藥也。神曰上品，氣曰中品，精曰下品，故曰三品。精生氣，氣生神，神衛一身，莫大乎此。知之修煉者，積精化爲氣，積氣化爲神，煉神返還虛，與太虛同體矣。

神與氣精

神乃元始祖神,氣乃混元祖氣,精乃先天之精,實太極之精華,人身之大藥也。

若非此三者,人從何而生? 或以思慮神、呼吸氣、交感精而喻之,則去道遠矣。

恍恍惚惚,窈窈冥冥

「恍兮惚兮,其中有物;窈兮冥兮,其中有精」,蓋言其中有真氣焉。若能恍惚窈冥之中採此真一之氣,丹道成矣。

存無守有

無者,乃龍之象,喻身中之氣;有者,虎之形,喻身中之精。龍虎雖在人身中而無形狀,今以氣比龍、以精喻虎。龍爲難降之物,故當存之;虎爲難制之物,故當守之。若以有無教人,龍虎相投,精氣凝結,存之守之,則大藥成矣。

傾刻而成

成，成丹也。言進道之速。人能開悟，行功進火，溫養調護，須三年九載方有成矣。

迴風混合

迴風運氣，混合萬神，此奪天地造化之機，知之者，則宇宙在乎手，萬物生在身矣。

百日功靈

修丹煉己功夫，須百日方見靈驗。欲奪天地之造化，須積功累行三年九載，斯至上聖高眞之地位矣。

默朝上帝

上帝，卽上天也，在人身中求之，則元神、元氣、元精也。默朝者，卽靜中存想飛謁也。元神卽元始天尊，元氣卽道德天尊，元精卽靈寶天尊。謁，爲進見之意。

一紀飛昇

一紀，一周年也。學道之徒，苟能積功累行，道成果滿，上應通靈，即是飛昇。

智者易悟

內煉之理，難行之事，智者過之，愚者不及也。殊不知，「道」寓天地間，無物不在，然一語一默，一動一靜，莫非至道存焉。知其理，悟其玄，則可入道矣。

昧者難行

昧者，意即滯於物欲，心不在乎道，貪名逐利而流浪生死，雖知有大道而反以不足行，故曰難行。

履踐天光

宇泰定則發乎天光。大修行人，方天光陽生之時，眞氣漸至，即履踐採攝其氣，以旺中宮，而內丹結矣。

呼吸育清

呼者，濁氣從有而出；吸者，清氣從無而入。人能傚天地升降之氣，育其清而歸焉爲陽，則得道矣。

出玄入牝

玄者，爲天，屬陽；牝者，爲地，屬陰。玄牝雖本乎無中而來，二氣得升降，行乎其中。玄牝一竅，虛中不屈，所以天長地久，而與天地同體矣。

若亡若存

道之在身，杳冥恍惚，立乎無方，似有若無，隨時而寓，一本萬殊，放之則彌六合，卷之則藏於秘矣。

綿綿不絕

内功修煉在乎息上功夫，使其綿綿若存，眞人入乎其中，務令多入少出，則神得定矣。故云至誠無息。不息則元神足，深得養生之道矣。

固蒂深根

物生天地間，各有根蒂。天有天根，地有地根，人有人根，眞種即人根也。人若固其眞種，則蒂固而根深矣。「眞種」二字，存乎眞師口訣矣。

人各有精

精者，人之至純至粹也，資生六脈，周流一身。若人精全，則五內發光，神全氣固，百病不生。精竭則死。

精合其神、神合其氣、氣合體眞

神者，乃一身之宗旨，非精以助其身，則無以合其神；精若充足，不走散，則神住舍而不外馳矣。氣者，乃一身之帥，非神以衛之，則無以充其氣；神若不飛揚而定寂，則氣歸元而不散。眞者，乃太極之本眞也，生於天地，主握性命，人若呼吸之氣，一依其度，與天地同體矣。

不得其眞，皆是強名

精氣神在身中，榮衛一身之天地，猶如水之有源，木之有本。倘一耗散全無，則失其本眞也。大道本無名，強名非是道。世人所以不得眞道者，無他，以其精氣神耗散，失其本性矣。

神能入石，神能飛形

神化無方，隱顯莫測，出造化而無形，入金石而無影，皆神之所爲也；形以道全，非神以輔翼之則不能飛其形矣。得道之士，乘風御氣，飛雲走霧，皆依其神。如知其神妙，萬物而不可測。

入水不溺，入火不焚

水者，北方之眞氣，在人身上屬腎，主精。人能窒慾、攝精、養腎，使腎水不下流，氣生其中，則不溺於愛河矣。

火者，南方之正氣，屬心，主血。人能懲忿、調血、養心，使心火不上炎，神生其中，則不焚於火矣。

神依形生，精依氣盈

神者，形之主；形者，神之舍。神非形不生，形非神不主，形神俱妙，則與道合真矣。

精者，氣之元；氣者，精之佐。若精能依其氣，氣能歸其元，精氣充盈，滿於一身，則百骸俱理矣。

不凋不殘，松柏青青

精神之在身，充溢五內，肌滑髮華，遍體充和，如陽春之光，熙熙皓皓，品物咸亨，身豈有凋殘哉？

松柏耐歲之物，根株不改，枝葉長青。得道者，功滿天地，積德累功，精神充沛，道氣洋洋，益壽延年不老春矣。

七竅相通，太和充溢

七竅者，七元之孔竅，在天應斗之樞，在人應立身之機，外應耳、目、口、鼻，連絡

臟腑，生精血，令人聰明，又有玄關一竅以統之。玄關一竅，解經隱匿不說。太和者，天地之元氣。人能採此真氣歸於中宮，以理百骸，則一身之氣血自能流通充溢矣。

骨散寒瓊，丹在身中

人能保精、育神、採攝元氣，則體清瓊酥，骨變金色，豈非骨散寒瓊乎？丹者，象月之生也，只可就身中求之，不可求之於外也。身有三丹田，故曰丹在身中。金丹神室，即結丹處也。

得丹則靈，妙不可言

丹乃天地之至精，陰陽之骨髓也。人若得之，則遍體通靈，神氣實足，益壽延年，百病不生。

人之有生，非自生也，以其精、氣、神三者共聚而生。人若能保精、聚氣、育神，自能長生矣。

丹田充實法

丹田位於小腹中央，即道家所謂安爐立鼎之處，在人一身之中，即力學上所說之重心也。

欲使元氣充足，變爲金剛之體，每日或夜間，選一空氣新鮮之處，靜立或靜坐，務使姿勢舒適自然。先用略粗之呼吸，以開通氣道，以意力送至丹田，待到腹中氣滿，然後呼出。

此是後天呼吸法。如此數至十或二十次，即舌搭天橋，換爲細呼吸，數至五十次或一百次，迨至無思無慮，五蘊皆空，然後順氣息之自然，就不用暗數矣。如此煉氣百日，丹田即脹如鼓，硬如堅石。

當再注意尾閭、夾脊關，以上達於玉枕及玄關。要一氣貫通，周而復始，上至泥丸，下至湧泉，氣息綿綿，聽之無聲，視之不見，所謂「眞人呼吸以踵」。每日用功練習，不可間斷。

不但坎離相交，即是心腎相交，有不可思議之樂趣。丹田充實，元氣既足，則電力增加<small>即一身之法相</small>，磁氣發動<small>即全身精氣光線</small>，就能擊人放出數步以外，有令人難測之妙用。

内家拳經

宋末南溪子於水底石匣之中得內功經、納卦經、神運經、地龍經，傳宋景房後鈔錄三本，一本失傳於行梁，一本傳於沈陽司部庫，一本授其弟子而沉沒於淮河之難。清光緒二十五年，宋約齋復得自司部庫，民國十一年授於賈蘊高，越五年，賈授於郝湛如。丙辰年初，劉石樵偶然得之於滬，再讀之後，不願秘藏，手錄一卷，贈劉晚蒼。一九七七年初夏，劉晚蒼老師贈我。

胡海牙

内功經

内功之傳，脈絡詳實。

不知脈絡，勉強用之，則無益而有損。

前任後督，氣行滾滾。

井池雙穴，發勁循循。千變萬化，不離乎本。得

其奧妙，方嘆無垠。

任脈起於承漿，下至陰前高骨；督脈起於尻尾，上經脊背，過泥丸，下至印堂，止於人中。井者，肩井穴也，肩頭分中卽然；池者，曲池穴也，肘頭分中者是：此周身發勁之所也。

龜尾升氣，丹田練神，氣下於海，光聚天心。

從尾骨盡處處用力向上翻起，眞氣自然上升矣。小腹正中爲氣海，額上正中爲天心，氣充於內，形充於外也。臍下一寸二分，丹田穴也，用功時，存元神於此處耳。

既明脈絡，次觀格式。

格式者，入門之規也。不明此，卽脈絡亦空談耳。

頭正而起，肩平而順。胸出而閉，背正而平。

正頭，起項，壯面，神順，肩活，背平，身微有收斂之形，此式中之眞竅也。

足堅而穩，膝曲而伸。襠深而藏，脅開而張。

足既動，膝用力，前陰縮，兩脅開。

既明格式，下言氣竅。氣調而勻，勁鬆而緊。

出氣莫令耳聞，勁必先鬆而後緊。

緩緩行之，久久功成。

先吸後呼，一出一入。先提後下，一升一伏。內收丹田，氣之歸縮。吸

入呼出，勿使有聲。

提者，吸氣之時存想真氣上升至頂也；下者，真氣降歸於丹田也；伏者，覺周身之氣漸墜於丹田，龍蟄虎伏，潛伏也。

下收穀道，上提玉樓。或立或坐，吸氣於喉。以意送下，漸至底收。

收者，真氣洩也，收縮穀道以防其洩下；提玉樓玉樓卽耳後高骨也者，使氣之往來

無阻礙。不拘坐立。氣至喉者，以肺攝心也。氣雖聚於丹田，存想至海底方妙。

升有升路，脅骨齊舉。降有降所，氣吞俞口。

氣升於兩脅，骨縫極力開張，向上舉之，自然得竅。降時必自俞口，以透入前心，方得其路。

既明氣竅，再詳勁訣。曰通，勁之順也。曰透，勁之速也。

通、透，往無阻也。伸勁拔力以和緩柔軟之意。

曰穿，勁之連也。曰貼，勁之絡也。

穿、貼，橫豎連絡也。伸勁拔力之剛堅、凝結之意。

曰鬆，勁之柔。曰悍，勁之萃。

鬆靜者，柔之極也，養精蓄銳之意；　悍萃者，剛之極也，氣血結聚之謂。鬆爲繩之繫，悍爲水之清。

曰合，勁之一。曰緊，勁之轉。

合者，周身如一也；緊者，橫豎糾纏之謂也。

按肩以練步，逼臀以堅膝。圓襠以堅胯，提胸以下腰。

按肩者，將肩井穴勁沉至湧泉；逼臀者，兩臀極力貼住；圓襠者，由內向外極力撐橫也；提胸者，起前胸也。

提頦以正項，貼背以轉頭，鬆肩以出勁。

兩背骨用力貼住，覺其勁自臍下而出，自六腑而外轉，至頭骨而回。出勁時，將肩井穴勁用意鬆開，自無礙矣。

曰橫勁、豎勁之分明，橫以濟豎，豎以橫用。

豎者，肩至足底；橫者，兩背及手也。以身說，自六腑至兩肩井為豎，自六腑轉於頭骨背為橫。自襠至足底，自膝至臀，以腿而言也。

五氣朝元，周而復始。四肢元首，收納藏妙。

吸氣納於丹田，升眞氣於頂，復至俞口，降於丹田。一運眞氣，自襠下於足底，得上自外胯，升於丹田。鍛煉洗髓功，提挈天地，把握陰陽，恬淡虛無，眞氣從之，呼吸精氣，獨立守神。二運眞氣，自背骨膊裏出，復自六腑轉於丹田。一升一降，一下一起，一出一入，並行不悖，周流不息，久久用之，妙處參悟甚多。

煉神煉氣，返本還原。天地交泰，水升火降。頭足上下，交接以神。靜生光芒，動則飛騰。氣騰形隨，意勁神同。神帥氣，氣帥形，形隨氣騰。

以上勁訣既詳，下言調氣之方。

每日清晨，靜坐盤膝，閉目鉗口，細調呼吸，一出一入皆自鼻孔。少時氣定，遂吸氣一口。但吸氣時須默想眞氣自湧泉發出，升於兩脅，自兩脅升於前胸，自前胸升於身後，漸升於泥丸；降氣時須默想眞氣由泥丸自印堂降至鼻，至喉，至脊背，透至前心，上升泥丸。周而復始，如環無

端，從乎天地循環之理也。

納卦經

明經脈、格式、勁訣、調氣而後納卦。

乾☰坤☷巽☴兌☱艮☶震☳坎☵離☲

頭項法乎乾，取其剛健純粹，足膝法乎坤，取其鎮靜厚載。

凡一出手，先視虎口穴，前頦用力，正平提起，後脊背用力塌下。真氣來時，直達提氣穴，着力提住，由百會轉崑崙，下明堂，貫兩目。其氣欲從鼻孔洩時，即便投入丹田。兩耳下各三寸六分，謂之象眼穴，用力向下截住，合周身全局用之，久而自知其妙也。

凡一用步，兩外虎眼極力向內，兩內虎眼極力向外，委中大筋竭力要直，兩蓋骨復竭力要曲。四面相交，合用身勁，向外一扭，則湧泉之氣自能從中透出矣。

若夫肩背，宜於鬆活，乃巽順之意；胯襠要宜結緊，須玩兌澤之情。

塌肩井穴，須將肩頂骨正直落下，與彼肩骨相合；曲池穴比肩頂骨略低半寸；手腕直與眉平齊；背骨遂極力貼住。此是豎勁，不是橫勁。以豎爲實，以橫爲虛，下肩井穴，自背底骨直於足底，故謂之豎；右背將左背之勁，自骨底以意透於右背，直送二肩門穴，故謂之橫。兩勁並用不亂，元氣方能升降如意，而巽順之意得圓。

襠胯要圓要豎，氣正直上行，不可前出，不可後掀。兩胯分前後，前胯用力向前，後胯用力向下。湧泉來時，向上長大，兩胯極力按之，總以骨縫相對，外陰內陽，忽忽相吞併爲主。

艮象曰「時行則行，時止則止」，其義深哉。胸欲辣起，艮山相似；脅有呼吸，震動莫疑。

脅者，協也，魚鰓也。胸雖出而不高，脅雖閉而不束，雖張而不開。此中玄妙，難以口授。用力須以意出，以氣勝，以神足，則爲合式，凡出骨內勁也。兩脅，氣之呼吸爲開閉，以手之出入爲開閉，以身之縱橫爲開閉。高步勁在於足，中步勁在於脅，下步勁在於背，自然理也。

坎離之卦乃身內之義也，可以意會，不可言傳；心腎爲水火之象，水宜升，火宜降。

兩相既濟，水火相交，眞氣乃萃，精神漸長，聰明且開，豈但勁乎？是以善於拳者，講勁、養氣、調水火，此一定不易之理也。用功時，塌肩井穴，提胸脅，翻龜尾，皆欲腎氣之上交於心也，須以意尋之。下氣取聚勁、煉步，皆欲心氣下達於腎氣也，亦須以意尋之。

神運經

煉形而能堅，煉精而能實，煉氣而能壯，煉神而能飛。固形氣以爲縱橫之本，萃精神以爲飛騰之基。故氣勝能縱橫，精神斂能飛騰。

第一章　神運之體

先明進退之勢，復究動靜之根。進因伏而後起，退云合而卽動。以靜爲本，故身雖疾而心自暇；靜之妙，當明內外呼吸之間。縱橫者，勁之橫豎；飛騰者，氣之深微。

第二章　神運之式

擊敵者，有用神、用氣、用形之遲速；破敵者，有僕也、怯也、索也之深淺。以形出擊形，自到後乃勝；以氣出擊氣，手方動而有開合；以神出神，身未動而得入形。形攻形傷，而僕於地；氣攻氣搖氣傷，而怯於心；神授神攻神傷，而索於膽。

第三章　神運之用

縱橫者，脅中開合之式；飛騰者，丹田呼吸之間，進退隨手之出入，來去任氣之自然。氣欲落而神欲斂，身宜穩而步宜堅。既不失之於輕，復不失之於重，探之鷹隼之正，疾若虎豹之強。

第四章　使用之意

出不行則崩，木無根則倒，水無源則涸，功夫亦然。欲用神運經，必須内功、納卦、十二大勁，周身全局均俱，方可學此。否則，不惟無益，而且有損。凡用此功，必須騎馬式，穩住周身全局，一呼則縱，一吸則回。縱時兩足齊起，回時兩足齊落。此法永不可易。然

用勁又因敵布陣，當有高低、上下、遠近、虛實、大小變化不一，剛柔動靜之間，成敗得失之機在焉。欲善用勁，須動步不動心，動身不動氣。心靜而步堅，氣靜而身穩。由靜而精，自得飛騰變化矣。蓋知靜之為靜，靜也，動也；知動之為動，動也，靜也。是以善於神運者，神緩而眼疾，心緩而手疾，氣緩而步疾。蓋因外疾而內緩，外柔而內剛，知作用之妙也。所貴者，以柔用剛，方見真剛；以柔用疾，方是真疾。此動靜奧妙之用，得之於象外，非可以形跡求之也。務要深詳參究，久而久之，神運之法自然悟其妙理。

第五章　內功十二大勁

一曰底煉穩步如山，二曰堅膝曲直似柱，三曰襠胯內外湊集，四曰胸背剛柔相濟，五曰頭顱正側撞敵，六曰三門堅肩貼背，七曰二門橫豎用肘，八曰穿骨破彼之勁，九曰堅骨掛彼之下，十曰內掠敵彼之裏，十一曰外格敵之內外，十二曰撩攻上下內外如一矣。

地龍經

地龍真經，得在底攻。全身連地，加固精明。伸可成曲，住亦能行。

曲爲伏虎，伸比騰龍。

翻猛虎豹，轉疾隼鷹。

前攻用手，二三門同。

大胯着地，側身卽成。

行住無跡，伸曲潛蹤。身堅似鐵，法密如龍。

倒分前後，左右分明。門有變化，法無定形。

後攻用足，踵膝同攻。遠則追擊，近則接迎。

仰倒前坐，尻尾單憑。高低任意，遠近縱橫。

用武要言

捶自心出，拳隨意發，總要知己知彼，隨機應變。

心氣一發，四肢皆動，足起有地，動轉有位，或粘或游走，或連或隨，或騰而閃，或折而空，或掤而攦，或擠而捺。

拳打五尺以內，三尺以外，遠不發肘，近不發手，無論前後左右，一步一捶。遇敵以得人爲準，以不見形爲妙。

拳術如戰術，擊其無備，襲其不意。乘而襲，襲而擊，虛而實之，實而虛之，避實擊虛，取本求末。出遇眾圍，如生龍活虎之狀；　逢擊單敵，似巨砲直轟之勢。

上中下一氣把定，身手足規矩繩束，手不向空起，亦不向空落，精神妙敏，神巧全在活。

古人云：「能擊、能就、能剛、能柔、能進、能退，不動如山嶽，難知如陰陽，無窮如天地，充實如太蒼，浩渺如四海，眩耀如三光，靜以待動，動以處靜，然後可言拳術也。」

借法容易上法難，還是上法最爲先。

翻江攪海不須忙，單鳳朝陽最爲強，雲背明天處戰地，武藝相爭見短長。」

戰鬥篇云：「擊手勇猛不可擋，擊梢迎而取中堂；撳上換下勢如虎，類似鷹鷂下鷄場。

訣云：「發步進人須進身，身手齊到是爲眞；法中有訣從何取，解開其理妙如神。」

古有閃進打顧之法。何爲閃？何爲進？何爲打？何爲顧？顧卽打，打卽顧，發手便是。

古人云：「心如火發手如彈，靈機一動鳥難逃；身似弓弦手似箭，弦響鳥落顯奇神。」

起手如閃電，電閃不及合眸；　擊敵如迅雷，雷發不及掩耳。

左過右來，右過左來，手從心內發，力從足上起，足起如火輪。

上左須進右，上右須進左。發步時，足底先着地，十趾要抓地，步要穩，身要莊重。去時撒手，着人成拳。上下氣要均勻，出入以身為主宰，不貪不欠，不卽不離，拳由心發，以身催手，一肢動百骸皆隨。一屈統身皆屈，一伸統身皆伸。伸要伸盡，屈要屈得緊。如捲砲，捲得緊，崩得有力。

〈戰鬥篇〉云：「不拘提打、按打、擊打、衝打、膊打、肘打、胯打、腿打、頭打、手打、高打、低打、橫打、順打、進打、退打、截打、氣打、借打以及上下百般打，總要一氣相貫。」

出身先佔巧地，是為戰鬥要訣。骨節要對，不對無力；手把要靈，不靈則生變；發手要快，不快則遲誤；打手要狠，不狠則不濟；腳手要活，不活則擔險；存心要精，不精則受愚。

用武要言

九七

發身要鷹揚猛勇、潑辣膽大、機智連環，勿畏懼遲疑。如關臨白馬、趙臨長坂，神威凜凜，波開浪裂，靜如山嶽，動如雷發。

訣云：　人之來勢，務要審察。足踢頭前，拳打膊下；倒身進步，伏身起發。足來提膝，拳來肘撥。順來橫擊，橫來棒壓；左來右按，右來左迎。遠便上手，近便用肘；遠便足踢，近便加膝。

訣云：　拳打上風，審顧地形。手要急，足要輕，察勢如貓行；心要整，目要清，身手齊到始成功。手到身不到，擊敵不得妙；手到身亦到，破敵如摧草。

戰鬥篇云：「善擊者，先看部位，後下手勢。上打咽喉下打陰，左右兩肋並中心；前打一丈不爲遠，近打只在一寸間。」

訣云：「練習時面前如有人，對敵時有人如無人。面前來手不見手，胸前肘來不見

肘。手落足要起，足落手要起。」

心要佔先，意要勝人，身要攻人，步要過人，頭須仰起，胸須現起，腰須豎起，丹田須運起，自頂至足，一氣相貫。

戰鬥篇云：「膽戰心寒者，必不能取勝；不能察形勢者，必不能防人。」

先動爲師，後動爲弟。能教一思進，莫教一息退。膽欲大而心欲細，運乎之妙，存乎一心而已。存乎一心，運乎二氣，行乎三節，現乎四梢，統乎五行，時時操演，朝朝運化，始而勉強，久而自然。拳術之道，僅此而已。

武藝與武道

武術之道，分爲內外兩家，就是所謂的武藝、道藝之分。練武藝者，注意姿勢之藝術，而重勁力；習道藝者，乃注意養氣而存神，均以意動而神發。茲分述如下。

習武藝者，是雙重之姿勢。兩足用力，重心在於兩腿之間。全身用力，用後天之意，而重勁力，前虛後實，重心在於後足，前足可虛亦可實，

練習道藝者，是單重之姿勢。一足用力，前虛後實，重心在於後足，前足可虛亦可實，心中不用力。先要虛其心，實其腹，使意思與道相合。進退靈活，毫無阻滯。進則如弩箭離弦，直前猛進；退則如宿鳥歸巢，飄然而返。勇往順速，絕無反顧遲疑之狀態。且練習之時，心中空空洞洞，要心無雜念，意無外想。其式雖千變萬化，然不勉而中，不思而

一呼一吸，積養氣於丹田之內，而吸收其有益之成分，久之則身體堅如鐵石。站立姿式穩如泰山，一旦與人相較，起如鋼銼，落如鋼鈎；起似伏龍升天，落如霹雷擊地。起無形，落無蹤，起意好似捲起風；束身而起，長身而落，起如箭，落如風，追風趕月不放鬆。

又曰：「足打七分手打三，五行四梢要合全；氣連心意隨時用，硬打硬進無遮攔。」所以謂武藝固靈根，動心而動勁力是也。

得，所謂從容中道者是也。又曰「拳無拳，意無意，無意之中是真意；心無心，心虛空，空而不空是真空。」此乃道藝學術不二之門。蓋靜者乃動之基，空者乃實之本。心中空虛，則靈而不昧，有大智慧、大覺悟發生。如有人來擊，心中並非有意防之，然隨彼之意，應之自然，有堅強之抗力。靜爲本體，動則爲用，正是此意。「拳打三節不見行，若見形影不爲能」，隨時發一言一默，一舉一動，行住坐臥，以致飲食茶水之間皆是用，所以無入而不自得，無往而不是得。其道以致寂然不動，感而遂通，無可無不可。此謂養靈根而靜心者，道藝也。

内家拳的修煉過程

內家拳術的修煉，有許多曲折的過程，還有好些弊病混雜在一起，使學者難分是非。如若不愼，就容易練出弊病。這是常有的事情。所以我們在學練內家拳的時候，應當先要以心中虛空爲主，以神氣相交爲用法，以腰身爲主宰，以丹田爲根基，以三體式爲基礎，以九要八論爲規矩，以八卦五行爲拳中進退轉合之要點。以上俱要切記！再將發出散亂之氣，順中用逆，回歸於丹田，用自然呼吸鍛煉之，不用口鼻呼吸，任其自然，不可故意勉强去作。

還要除去三害之病：　一是挺胸；　二是提腹；　三是努氣。　這三樣是練拳的最大弊病。

或有不合規矩的地方，自己不知道，還以爲身形合順，心中亦覺自然。但是用了多年功夫，內外不覺有多少進步。以識者觀之，是入於滑拳通俗自然的弊病。

亦有時手足動轉亦覺整齊，內外之力亦覺合順，以旁人觀之，周身氣力亦很大，自己亦覺有力，惟是與人相較量的時候，放在人家身上反倒無力，而覺人家有力。此乃是被拙

力所捆，因則肩根及兩胯裏很不舒展，不知內外開合之理。如此練法，是不能輕靈活潑、動轉自如的的。

有時亦覺身形不順，內外不合，起落進退亦覺不對，心中還覺發悶。這是到了疑團的地步。其實是功夫有了進步，更要用功練習，不要因此而止，速求明師指導，說明所有過程，以明拳中道理，並與實踐的感應結合起來，兩者一同用功苦練，日久則豁然貫通，表裏精粗無有不到。拳術功夫精通時，卽能軟硬急遲從心所欲矣。

太極拳單式練習法

一、

呼吸自然一氣游，空空洞洞慢慢求。學會招法無大用，氣遍周身如水流。

養生要道防身寶，妙法全在轉頭搖。勿忘勿助鬆軟慢，久而久之出天然。

二、

初練太極先操手，操手須練指掌拳。如繩如鞭操四面，着手不痛功圓滿。

三、

鬆軟慢練板眼齊，內外雙修少人知。一步三搖空化力，得來不覺費功時。

四

大風一過隨手倒，射矢中的透七環。

如砲燃火威力猛，立閃霹雷把地穿。

五

太極本是一個球，用手一摩轉悠悠。

輕靈活潑無定向，剛柔急緩內中藏。

六

運如抽絲拔不斷，好似磁吸與膠粘。

粘黏連隨應機變，柔中有剛是好拳。

七

外似柔軟內中堅，好似鋼條絲棉纏。

軟硬急遲皆如意，一觸即發力無邊。

八

濤濤不斷如流水，起落浮沉似木漂。

隨波逐浪追風月，指端如電力無邊。

九

順水推舟急又快，逆水不推又回來。不進則退真道理，學者參悟並切記。

十

羅底崩豆是驚彈，有人稱其爲蛇纏。扭擰旋轉彈簧力，發勁放箭弓要圓。

附：參加十二單位北京武術表演大會的感想

這篇文章是胡海牙老師一九五六年參加完北京武術表演大會後所作。前幾日老師整理舊文稿，檢出示我。雖已是半個世紀前的作品，但我覺得還是很有價值，一是對當時武術界的一些分析，可以做爲今日研究武術者參考，二是老師所提出武術界中的一些弊端，今日亦常有看到者，三是文末代表當日武術界同仁所陳述之願望，雖然有些在今日已實施，但也有在今日依然成爲問題者。故我懇請老師將此稿發表，供喜好武術者參考。經老師同意，遂鈔寄武當雜誌。此文作於五十年前，其中部分内容當然要受時代所限，望諸讀者能注意及之。

<div style="text-align: right">

蒲團子於二〇〇六年五月謹識

</div>

今日所謂武術，就是古代所謂技擊，我國秦漢時代古書上早有這個名詞，可知來源已久，在民間具有廣泛的基礎及深遠的歷史。　往昔槍砲子彈尚未發明的時候，兩軍對敵，某一方士兵擅長技擊者，常操勝利之權。　所以明朝戚繼光於嘉靖年間，在浙省參將任上，作紀效新書十八卷，内有〈長兵〉、〈短兵〉、〈拳經〉、〈劍經〉等篇，都是軍營中必修之課程。　而且各地方農民每當秋冬農事餘暇，也喜歡集資聘請專門教師，練習武術。　教師們也靠收徒弟爲終

身職業。這樣風氣，影響全國，不僅一鄉一鎮如此。由於各地方民眾體質、性情之不同，生活環境之殊異，所以他們的武術造詣，也就同源而異流，門類複雜，派別紛繁，全國竟有幾百種之多。學者縱然拼着畢生的勤苦光陰，尚不能完全摸得清楚。我國的武術，眞可以稱得起博大精深，爲無數勞動人民千百年積累之經驗。

歷代專制政權，因恐懼人民反抗，每用壓迫手段，不讓民間武術自由發展，更不能希望當局起領導作用。再加知識分子重文輕武，凡仕官世家，詩書門第，都不屑研究此道，甚且列爲誡條。

武術所以能夠留傳至今尚未絕滅的緣故，全靠勞動人民自己力量在那裏繼續撐持。

當此百花齊放、百家爭鳴號召之下，我們應該努力承受前輩遺留的典型，根據生理衛生的科學，採取公開研究的方式，把這件事發揚光大，普遍流傳，纔算儘了後起的責任。

本年按卽一九五六年十一月三日，北京開武術表演大會，有十二個省市代表們參加，人數共計九十六名。此外尚有評判委員四十餘人，都是武術界的先進，如田兆麟的太極、張騰蛟的洪拳、王子平的雙劍、佟忠義的花槍，都值得做後學模範。這次大會中由博返約，執簡馭繁，把一切性質相同者，分別歸納於太極、少林兩大系統之內。

太極拳動作柔緩，宜於老年及身體軟弱之人；

少林拳動作剛勁，宜於青年及身體強壯之人。這樣辦法，我認爲是很合理的。因爲我們練習武術之目的，注重在求身體之健康，以適當的運動爲醫療上作幫助，使全身各部分得到平均的發育。設若運動方法與身體不配合，盲目去煅煉，非但無益，而且有害。這層道理，先要認識清楚。

今日政府提倡武術的宗旨，就是把全國各地方各門各派武術的專長，作系統的整理，剔除其糟粕，提取其菁華，俾成爲體育運動中之另一項目，讓全國人民都有學習的機會，排除身體發育的障礙，增強他們勞動的能力。比較已往武術家的思想，大不相同。因此，往日遺留下來的舊習氣、舊作風，有許多應當糾正。

（一）宗派主義　我國武術家，宗派思想，很難破除，內家看不起外家，外家也輕視內家，而且兩家自己又復多分宗派，各立門戶，彼此不能團結。這種習氣，今日應當改變。

（二）保守主義　凡是各家高明的教師，每不肯把自己全副本領教給徒弟，總要留藏幾手。徒弟再傳徒弟，又要留藏幾手。愈傳愈失其眞，殊非普及之道。從今以後，務望各老前輩儘量發揮自己的專長，勿再保守。

（三）報復主義　「名利」二字，往往誤人。武術家崇尚豪俠，對於「利」字多不放在心上，惟獨於「名」字看得比性命還重。與人決賽，偶或喫虧，就認爲莫大的恥辱，終身不忘

報復。設若同時他人名氣有蓋過自己者，亦不肯甘心，必要登門領教，拼個死活。如此作風，在今亦不宜再有。

（四）毒害主義　有些武術旁門，不懂全身平均發育之原則，常喜用多年苦功，專練幾種毒手，以傷害對方爲目的。被打擊者，輕則傷殘，重則喪命。而鍛煉者本人自己也因苦練受傷，弄得肢體偏枯，氣血不和，神經麻痺，筋骨僵硬。如此行爲，對於他人是不道德，對於自己是不明智，兩無可取。

（五）神秘觀念　武術用的刀劍是鋼鐵製造，武術練的拳脚是筋骨運動，本無所謂神秘。但以人性好奇，每把小說上資料當作眞實事蹟去傳，氣功能夠百步傷人、刀劍可以飛空對敵，光明正大的工夫，一變爲荒誕虛無的神話，反致貶損了武術的價值，常被有識者暗笑。今日我們腦海當應洗清那些違反科學的觀念。

（六）偏差見解　我國武術家每不喜歡外國傳來的各種體育運動，認爲那些方法實際上不足以當武術家之一擊，這個見解未免錯誤。須知，體育本旨，注重在改造一般人民的體質，使軟弱者變爲强壯，短小者變爲高大，有病者恢復健康，無病者加强預防，並非以較量拳脚、打擊他人爲能事。今日政府提倡武術，也是按照普及體育方針朝前去發展。往昔封建時代，在上者爭奪地盤，在下者勇於私鬥，因此需要殲敵制勝的手段。現在既無所

太極眞銓

一一〇

謂地盤，更不容許私鬥，我們今日應該隨着時代轉變，勿再抱定老一套的見解。

（七）消極思想　過去推崇武術，看不起別種體育方式，在科學化的時代，當然是不對的。設若因此說歷代相傳的武術在今日已毫無用處，不值得學習，不值得研究，這樣的消極思想也是不對的。我國武術本身，確有許多優點，其中有些和體操運動效果相同，也有些特別效果，不是普通體操中所能够得到。今擇要說明如後：

一，興趣濃厚。普通體操，完全是機械式的動作，沒有什麼變化，學者感覺乏味，日長時久，容易生厭倦之心。武術動作，一拳一脚，都有靈活的運用，變化無窮，雖非眞實和人對敵，但在練習的時候，面前總有個假想敵人存在，哪一種動作是進攻，哪一種動作是破解，但如何纏能制伏對方，眼手腰腿步都有着密切的聯繫，精神自然集中，興趣格外濃厚，所以從小到老，練習數十年，永遠不覺得厭倦。行家的話，本是「手眼身法步」，但因「身法」二字和「聯繫」二字不相符合，所以改作「腰腿」。

二，膽量增加。武術性質，根本和體操不同，假使永遠是個人單練，很難求得進步，所以練到後來，總要結合同道，互相對擊，彼此在避免傷害的原則之下，各盡所長，以決勝負，危險驚駭的場面，平日早有經驗，勇氣逐漸增加，縱然將來眞實遇到驚險，也不會害怕。

附：　參加十二單位北京武術表演大會的感想

三，壽命延長。世界上體育場中的健將，多不容易享高壽，我國武術有成就的人，大都是老當益壯，八九十歲，不足為奇。這個原故，在於普通體育家僅知鍛練肉體，而高明的武術家大半懂得氣功獲致壽命之延長。顯而易見，精神修養可以支配肉體，一面仗氣功增加武術之效用，一面因氣功獲致壽命之延長。顯而易見，精神修養可以支配肉體，肉體發育未必就能添補精神，這也是體育和武術兩種性質不同之點。精氣神是人身三寶，凡做氣功的人，都注重節慾保精、息念養神，雖單名為氣功，實際上已包括「精」「神」二字在內。道家的武當，佛家的少林，都有這種工夫。但要擇人而傳，不是普及之事。

四，肉搏勝利。將來發生戰爭，遠距離的自然是槍砲，近了身就不免要用肉搏。短兵相接，精於武術者，膽大心細，臨陣不慌，動作敏捷，技擊巧妙，在戰場上易於取勝。此時亦可體現出我國武術的真價值。

根據以上幾種理由，我們反對消極的思想。

（八）畏難心理　凡是一種技術，若要登峯造極，超出千人萬人之上，自然不容易做到。但是今日體育領導機關，對於武術界，並無十分嚴格的要求，只想利用這一法門增強人民體質，促進工作能力，務使人人可學，個個能行，至於那些高深的技擊專門學術，聽憑學者自由研究，決不強人所難。初入門者，不必先存許多畏難的心理，以免妨礙自己工夫

的進步。

　以上所說各條，有關武術界思想問題，作者閱歷甚淺，不敢自以爲是，今日提出這些意見，只算供給初步討論的資料。如有前輩老師、高明同道不吝賜教，極其歡迎。

　尚有武術界多數人的願望，我代表說明：一，由政府領導，在各大都市設立武術傳習所；　二，交流經驗，理法並重，每月發行武術專刊；　三，作系統的研究，用科學的方式，編輯武術教科書；　四，儘量照顧已成名的武術專家，讓他們生活無憂，安心從事於本位的發展，作承先啟後的橋樑。

胡海牙於一九五六年十二月二十九日

附：楊式太極拳及醫療保健序

何明兄大作問世，囑余爲序。我與何兄的相識，緣起於一次氣功講座。在會上我申

明太極拳就是氣功，而且是高級氣功。因與何兄觀點不謀而合，兩相敬仰，遂成知交。

我隨陳攖寧先生學研仙學有年，練習太極拳也已近半個世紀，至今仍在從事醫務工

作。作爲識途老馬，也算略得人生甘苦。這就是何兄不畏年高，千里迢迢由四川趕到北

京堅請爲序的原因吧！何明兄爲弘揚民族文化而勤苦奔波，可見何兄在太極拳學術問

題上是何等的認眞！

近年來，借氣功騙錢者有之，因騙錢而誤害人命者有之，於理於法難經推敲，都不是

眞正研究氣功的方法。而太極拳內含眞正的氣功，歷來受人推崇，它是性命雙修的運動

之學，動是命，靜是性，外運內動故稱運動，若運而不見動或動而不見運者，俱非識者所稱

之太極拳也。它的原理來源於中華古代道家的陰陽論，所謂太極拳，無極而生，陰陽之母

也。動之則分，靜之則合，太極只有在高深的哲學思想指導下，纔可能非同凡響，迴異

俗塵，達到外形鬆軟慢，內勁輕靈活，發力急快猛，制敵穩狠準。許多體育運動都是把放

鬆作爲首要前提。但講鬆講得最早，貫徹得最徹底的，惟有中國的太極拳。鬆而不懈，

緊而不僵，僅僅八個字不僅規定了鬆緊的辯證地位，而且把鬆緊的機制也作了解說。

有句拳諺：「打拳不練功，到老一場空。」人隨着壽數的增加，身體機能必然越來越減

弱，就需要人們自覺地多補給，少耗損。補給就是涵養精神補足正氣，刻刻留心在腰間，

腹內鬆靜氣騰然，尾閭正中神貫頂，滿身輕利頂頭懸。若更能達到不僅僅是留心腰間，而

且要充滿身體，分散到宇宙當中去。即立身中正安舒支撐八面，行氣如九曲珠無微不到，

所謂：「氣遍身軀不稍滯也。」這樣就達到了內固精神，外示安逸的目的。這不就是很好

的氣功嗎？識神內守，元神機敏，何須强求特異功能？練氣功最講自然，太極拳鬆、空、

通的虛無定界，如胎兒在腹中，何嘗不是最自然而然的地步！太極拳的醫療作用，正是

在於精神和身體的兩方面培養鍛煉，顯示出深宏的效果。當然，要想練功，在盤拳時就要

慢，三五分鐘自然難出好功夫。爲什麼拳架結構那麼長，重複式子那麼多，難道古人就不

懂簡化嗎？這是要讓你仔細琢磨，精心體會自然能得到好處。功夫正是在這無斷續無

棱角的慢中產生的，身心健康也就是在這種緩慢而重複的運動中得到的。

以上是太極拳的健身意義，即爲知己功夫。至於知彼功夫，要以知己功夫爲依託，快

是慢裏練的，硬是軟裏練的。慢到浮雲暗動，快到打閃穿針，要知道它們相輔相成，而不

是對立的。現有何明先生楊氏太極拳及醫療保健一書文詳義豐，可爲太極拳及氣功愛好者參考，故樂於推薦之。

胡海牙 時年七十七歲公元一九九一年秋

武

當

對

劍

張伯麟序

武當劍法共十三勢，對舞招式百一十劍，爲皖籍陳世鈞所傳留，清末李景林又闡揚之。一九二九年蔣玉堃師學於黃山樵先生，並得李把臂指點示範。一九六二年，蔣老師授與胡海牙大夫及胡家玲同志，復由蔣老師起稿著述，巧逢曾慶宏同學善畫，經家玲同志整理繕制成冊。

余病腦及腰數載，蒙海牙大夫針治，復從蔣老師學太極拳械等，雖風雨寒暑，無論節假之日，從未間斷，病情霍然，而良師、良醫、病友、拳友之誼建焉。

暇抄此劍，各存一份，苟有南北，藉以憶念。並防止僅蔣老師保存一份，萬一有失，再著述寫畫非易也。以劍余尚未學，尚望不棄提攜，以釋心願，更便於共同錘練耳。

一九六四年婦女節　張伯麟

一一九

胡海牙序

一九五四年，因我隨奚誠甫先生學習太極拳，得識黃元秀先生，並隨其學習武當對劍等。武當對劍需要兩人拆解對練，我一九五七年隨攖師到北京後，因沒有人和我一起練習，只好暫時放棄此劍法。

一九五九年我調到北大醫院工作，後來遇到因病前來求診的蔣玉堃先生，敘談中得知蔣玉堃是杭州人，亦曾隨黃元秀先生學習過武當對劍。我當時問他還記不記得具體練法。他說基本上記得，但由於在北京沒有人對練，都快生疏了。我也因沒有人對練，先是慢慢地回憶，並生疏，遂與蔣玉堃約定在北海公園同練武當對劍。我們起初對練時，先是慢慢地回憶，並隨時補充。為了方便以後練習，並把劍譜記錄了下來，然後不斷地修訂、完善，最終定稿。那時蔣玉堃的生活境況不太好，我在醫院施診之時，遇見需要用運動方法來治療的疾病，便推薦給蔣玉堃，讓他教病人打太極拳。後來北海公園隨他學太極拳的人不少。當時跟我們一起練劍的還有一位胡家玲女士。

這本劍譜我於一九九七年左右交由學生蒲團子整理，但一直未公開。這次蒲團子整

理我的文集，問我要不要把這本劍譜收錄在內。因爲我的學生中沒有練對劍者，我也怕劍譜遺失，故囑其將劍譜收錄在文集中，以供好此道者習之。

辛卯年臘月 胡海牙 述

劍的一般常識

劍的部位名稱 圖一

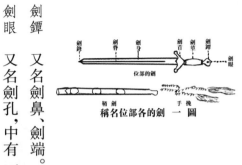

圖 一 劍的各部位名稱

劍鐔　又名劍鼻、劍端。

劍眼　又名劍孔，中有一孔可吹之作聲。

劍莖　又名劍柄，劍把。

劍首　又名護手、吞口、雲頭、偃月環。

劍身　首以上統稱劍身。

劍脊　又名劍背。

劍尖　又名劍鋒。

劍鞘　又名劍殼。

挽手　又名穗頭、流須。

按　原來「馬上劍」有挽手，套在腕子上，以防失手用的。另外劍術上有「撒手劍」的方法：突然將手放開，用行空劍，直擊對方，利用挽手的頓挫力，仍能收回手中。｜武當劍屬於步劍，起舞會盤旋，劍圈很多，也沒有撒手劍的招法，故無挽手。

煉劍技術

傳統煉劍有二：　一是「百練成鋼」；　二是「雜煉生柔」，卽生熟鐵混合。　其次兩種工藝上方法：　一是「用水焠火」；　二是「生鐵淋口」。

劍的種類

劍的種類如從性能上分有三種： 一是生鐵淋口，二是純鋼製劍，三是白鐵打製。

劍的重量和尺寸

劍的重量一般以一市斤上下為宜； 長度不能超過三市尺，以劍立地，柄端在肚臍上下較為恰當； 劍柄長度，連劍鐔以五寸半到六寸為宜，有時可以雙手使用； 劍把斷面要成橢圓形，周圍不能超過一握，易於掌握劍刃或劍背； 劍把與劍首的連接處周圍，不得超過三市寸，護手底面要光滑成橢圓形，免磨擦虎口，亦有礙靈活； 護手成彎月形 _{即元} 寶形，兩側的棱角 _{武當劍稱劍耳} 須向外，與劍身成「山」字形，既護手，又夾敵劍； 全劍的重心，應當離護手前二三寸，以防重頭或飄浮。

握劍和運劍

握劍以大指、中指、無名指為主，食指和小指隨動作的變換，時而收緊，時而伸開。 握時應「靈而活」；纔能使全身的勁兒，由腰由肘貫串劍身到達劍尖，纔能鍛煉出優美的劍

法。

武當劍執劍歌裏說：「手心空，使劍活，足心空，行步捷。」

左手戟指

左手戟指，是大指微扶無名指，曲小指，伸直食指、中指，或稱手訣。戟指隨着動作的施展，大指離開了無名指，叫散戟，或稱掌訣。圖二。

圖 二 左手戟指

（訣掌）戟散　　（訣手）指戟

戟指的動作，對平衡重心，協調動作，特別對用劍的助力關係至爲密切。似蹺板，此

起彼落，但不呆板；似鳥之雙翅，左呼右應，自然開合。

劍把名稱

劍把是握什麼手形的把，去攻擊對方，卽用什麼手形的把，叫什麼名稱。武當劍法劍

把的名稱，計有六種。

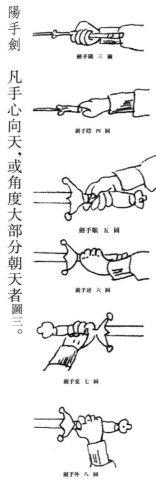

劍手陽 三 圖

劍手陰 四 圖

劍手順 五 圖

劍手逆 六 圖

劍手裏 七 圖

劍手外 八 圖

陽手劍　凡手心向天，或角度大部分朝天者圖三。

陰手劍　凡手心向地，或角度大部分朝地者圖四。

順手劍　凡手心向左，大指朝天，小指向地，或手心角度大部分向左者圖五。

逆手劍　凡手心向右，小指朝天，大指向地，或手心角度大部分向右者圖六。

裏手劍　凡手心向自己，手背向外前，拳骨朝天或向地者圖七。

外手劍　凡手背向自己，手心朝外前，拳骨朝天者圖八。

劍圈

劍圈是此式銜接彼式的一個過程動作，是防守和攻取的方法，也是人們所說的「花招」。

花招即是虛幌一下，是聲東擊西。其實，劍圈的方法，確也是虛虛實實，變化多端的。

以手腕為軸心，向進取的方向，抖擻出一種勁兒，使劍尖畫出大小不等，形狀不同的

弧綫形圓圈，這一個動作就叫劍圈，或稱攪花、打花、繞花。

劍花的大小，全憑腕、肘、腰三部分的轉動和步法的配合。一套比較完整的劍路，必

定有各種不同形狀的劍圈。

武當劍劍圈解釋，茲歸納幾個劍圈示意圖圖九。

平面圈　又稱雲頂，即在自己頭頂上劃一個圓圈。做法：劍尖向前，平面向左經右

復向前，如搖紅旗一樣。用陰手劍把攻敵者，稱順挽平面花，倒轉方向稱逆挽平面花。

立圈　又稱迎臉圈，即在自己正前方劃個圓圈。做法：劍尖向前，由左向右掄一圓

軌，如拿筆在牆壁上畫一個圓圈一樣。不論任何劍把均稱順挽立花，倒轉方向，稱逆挽立

花或迎臉花。

　旁圈　又稱側圈，卽在自己左右側劃一個圓圈。做法：　劍尖向前，在左側身，向下

向後由上復向前，如跳繩索一樣。用順手稱順把旁花，倒轉方向則稱逆旁花或側面花。

　多種形劍圈　做法：　快速度地連續交錯動作，多種形狀的劍花自然地就連環套在

一起，如風車般地纏繞在身體的周圍。

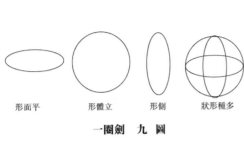

形面平　　形體立　　形側　　多種形狀

圖　九　劍圈一

a c l z u v

圖　十　劍圈二

一二八

劍圈有橢圓的，有半月形的，有扁圓形的，有連環套的，有波浪式的，有的起手帶一個小圈，有的末了接一個小圈圖十，總之一切形狀都是用劍尖劃出弧線形軌跡。雖然它是錯綜複雜，歸納起來，基本形態只是平面形、立體形、側形三種，作法只是順挽和逆挽二種。

劍圈是擊劍術的精華，行劍圈的目的，就是要超越近路去攻擊對方，或聲東擊西，或格開來械，緊接着就是還手，或逼使對方成死角，自己搶有利地位。例如：人拿長槍刺我，我先用劍身掠去其鋒芒，即用初半個劍圈由左向上向後，進一步緊接着還擊，即用下半個劍圈由後向下向前，此時對方已被我逼近。所以說劍圈不是浮光掠影，而是擊劍術的精華。

劍法十三勢

這十三式劍法是構成武當對劍套路的要素，這個「勢」不是姿勢的勢，而是勢道的勢。

例如，刺的勢道是向前的，提的勢道是向上升的。因此，也可以說是十三種勁勢。

十三勢的名稱是抽、帶、提、格、擊、刺、點、崩、攪、壓、劈、截、洗。

十三勢的勢道詳解如下。

抽　拔取狀，其勢如抽絲的樣子。

帶　順手帶過狀，其勢是往回拖拉的樣子。

提　挈之向上狀，其勢如提着籃子往上升的樣子。

格　阻攔狀，其勢是格拒來械的樣子。

擊　用石投物狀，其勢如敲擊鐘罄的樣子。

刺　尖戳狀，其勢以鋒直入物體的樣子。

點　高峯墜石狀，其勢如蜻蜓點水的樣子。

崩　突然爆裂狀，其勢如鵲雀叫一叫，尾巴翹一翹的樣子。

攪　攪拌液體狀，其勢以手劃圓圈的樣子。

壓　自上抑下狀，其勢是以重力往下壓的樣子。

劈　使之分裂狀，其勢以刃口由上而下如劈柴的樣子。

截　割斷狀，其勢如拉鋸斷木的樣子。

洗　冲洗狀，其勢自下而上似噴壺澆花的樣子。

八種步法說明 圖十一

叠襠弓式　又名弓箭步、長弓式。要求：前脚實，後脚虛；前脚彎度幾成平行，後脚如箭挺直；身軀正直。

鬆襠弓式　同上。武當劍無馬步式，但此式與馬步同，只是後腳蹬直。如第一路的

下手帶，二路的上手格臂、上手截腕、下手刺腹。

虛式　又名寒雞步。要求一：後腳支重百分百。要求二：襠圓，後腳成坡形，前

腳以大腳指虛點地面。

高架虛式　同上。如上下手的保門式。

撲虎式　又名雀地龍、撲腿。要求：後腳支重百分之八十以上，要身軀平直，前腳

成橫一字形，轉動輕靈，越低越好。不宜躬背曲腰，起伏不便，前腳掌不能平貼地面。如

上下手的伏式。

半撲虎式　同上。如第二、三路上、下平對繞腕式。

坐盤式　又名攪花步、探步磨盤式。要求：前腳百分之六十，後腳百分之四十。重

心平穩，運轉捷便，身體正直，臀部離後腳根一拳到兩拳，雙腳彎着後同時跳起。此式之

動作，先上右腳，左足由右足後方進半步作探勢，蹲身下坐，稱探步坐盤式，如一路第二劍

對翻藤。如左足在前，右足隨之向左足前作虛步，蹲身下坐，則稱虛步盤式，如三路四劍

扣步擊腕。

獨立式　又名金雞獨立懸腿式。要求：　懸起之腿膝與胸腔並齊貼緊，腳尖下垂。

武當對劍的特點

此劍是歷來武術家們的精心傑作，它融會了歷史上各家劍法的優點，根據擊劍的變化，研究了可能的反應，製成了這套結構嚴密，姿勢優美，劍法險絕，有實用價值

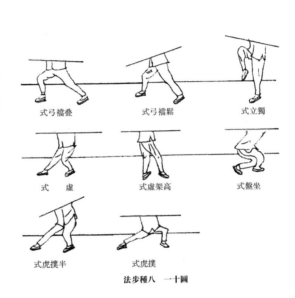

式弓襠叠　　式弓襠鬆　　式立獨

式　虛　　式虛架高　　式盤坐

式虎撲半　　式虎撲

圖十一　八種步法

的組織形式。

其特點：一是實用。在用法上解釋鮮明，只要練習精熟，選其中擅長的幾手，加快速度，就能運用。二是真切。在組織上，結合現代擊劍的技巧。此劍自始至終劍尖總是圍遶在對方的正面，從不指向空處，沒有轉身的虛構動作，劍劍以最近的路線，去襲取對方。三是優美。在形式上能够充分表現出舞劍的「舞」奔騰翻舞，身如游龍。

初學對劍，要有計劃，每日按圖索驥學一二個式子，不到兩個月就能掌握其大概。

<u>武當對劍</u>共六路即六小段，上下手計一百一十劍，其中不同者六十劍。而上下手的招式不盡相同，必先習熟一面，再另學一面。

練習方法，可以分段研究，整套對打。第一遍架式略高，慢些，務求姿勢正確，劍劍紮實。第二遍架式放低，快些，專注在出劍的正確性和腰腿的靈活性。第三遍抽掉生硬滯的動作，直到身體滑健，出劍到家。

精益求精，專心一致，冷静沉着，審度來勢。要故意讓來劍入懷，來鍛練閃躲避讓的功夫，以達身法矯捷，步履輕疾。可過渡過到實際擊劍的火候。

技術解說

武當對劍的名稱

凡名稱上如抽、帶、提、格、擊、刺、點、崩、攪、壓、劈、截、洗等姿式，可查閱十三勢圖解說明。此式接彼式的連貫動作，可細讀對劍動作說明。名稱後的小字，只註解動作提要。

對挽花的分別，可參閱劍圈的解釋。這裏的名稱一方面是爲引索，一方面是爲了便於已經懂得初步動作的學者，免得煞費周折地去查對。

凡名稱上冠有「對」字者，上、下手姿式與動作完全相同。

第一路

序號	第一劍	第二劍
	對出劍式	對翻崩 逆挽左旁花
	對平刺	點腕 順攪左旁花
下手乙先	上手甲	

第三劍　抽腕刺 鬆襟弓式　　　　　　　　　　　　對提劍成懸垂十字交叉形

第四劍　對刺　　　　　　　　　　　　　　　　　　對走雙方各循半圓形繞弧形綫走四步，易位

第五劍　翻格帶腰 逆手劍格，陰手劍帶　　　　　　翻格帶腰重二遍

第六劍　壓劍擊耳 陰手劍壓，陽手劍擊，即貫耳　　帶腕

第七劍　對提劍成交叉　　　　　　　　　　　　　　對劈略一閃空

第八劍　刺喉　　　　　　　　　　　　　　　　　　帶劍刺喉陽劍圈起手

第九劍　帶劍刺喉重二遍　　　　　　　　　　　　　橫攪雙方左側方繞四步，循弧綫形、半圓形，易位

第十劍　擊頭　　　　　　　　　　　　　　　　　　擊腿逆挽平花，術名雲頂

第十一劍　截腕　　　　　　　　　　　　　　　　　帶腕逆挽立花，右保門勢，裏手劍

第十二劍　左截臂　　　　　　　　　　　　　　　　抽腕刺胸

第十三劍　截腕　　　　　　　　　　　　　　　　　帶腕右保門式

第十四劍　翻格　　　　　　　　　　　　　　　　　抽腕

第十五劍　各左保門勢外手劍

第二路

第三路

序號	下手乙先	上手甲
第一劍	劈頭　順挽平面花，術名雲頂	格劍帶腰
第二劍	對格腕	帶腰　雙方各走絞花步，行一個正圓形易位，
第三劍	壓劍反擊耳貫耳	帶腰　劍尖隨對方腕、腰挽花，重三遍
第四劍	提扣步	直帶兼崩勢
第五劍	上步扣腕擊　順挽花	擊腕　順挽立花
第六劍	對反抽	對走各走半圓形三步易位
第七劍	刺腹	雙方略一閃空
第八劍	翻腕刺　手把轉動，半撲虎式	格腕　由下而上
第九劍	各左保門式	扣腕刺　卽對繞腕，半撲虎式

第四路

序號	上手甲先	下手乙
第一劍	上步洗	扣步平帶陽劍圈起手
第二劍	對陽劍圈 繞步半圓形，重二遍	探步抽脅陰劍圈起手
第三劍	對陰劍圈 倒叉步，即探步，重二遍	進步平腕順挽花，劍尖圈小，劍把圈大，進三步
第四劍	退步對攪逆挽立花，退三步	抽
第五劍	進步抽帶進四步	退步抽帶退四步，崩
第六劍	抽閃空	縱身上步刺頭騰空刺
第七劍	壓劍兩劍平面交叉	反壓
第八劍	再壓	順勢擊腿
第九劍	鬆腿擊耳貫耳	直帶崩勢
第十劍	對提	各左保門勢，披身伏式撲虎式

第五路

序號		
第一劍	上手甲先	下手乙
	上步直刺	擊手逆挽挑小立花
第二劍	抬劍平截	對截腕順挽挑旁花
第三劍	對提劍交叉	對繞步繞三步弧形圈，易位
第四劍	正崩	帶腕右保門式，裏手劍
第五劍	進步反格 逆把左旁花提劍狀	抽身帶腕
第六劍	上步截腕	退步截腕
第七劍	抽手截腕	反截腕
第八劍	帶腿刺腰	抬腿刺腰
第九劍	退步平抽	刺胸 金鶏獨立式
第十劍	擊手	對提
第十一劍	各左保門勢，披身伏式	

第六路

十三勢圖解說

抽

抽有上抽、下抽兩法，又分抽腰、抽腿。其式都是陰手劍把，劍尖向前，在敵腕之下或上，往右抽拉，順勢而割其腕也。此時左戟指作半圓形在左額前。如抽腰、抽腿，左戟指隨右手而行。步法：皆是右弓式。參見圖十二至圖十五。

（抽手下）式割腕抽下之劍三第路一第　二十圖

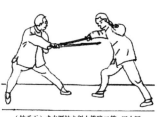

（抽手上）式腕抽之劍四十第路一第　三十圖

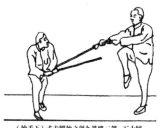

（抽手下）式走腰抽之劍十第路二第　四十圖

（抽手下）式走腿抽之劍九第路二第　五十圖

帶

有直帶、平帶兩法。直帶是順手劍把，劍尖向前，在敵腕之下，自身略向左仰，順勢帶兼崩勢其腕而傷之。此法破敵上來之劍，左戟指扶劍柄而行。步法：右虛式。參見圖十六、圖十七。

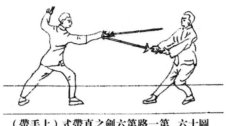

第六十圖 第一路六劍之直帶式（上手帶）

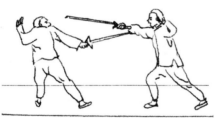

第七十圖 第四路九劍直帶兼崩式（下手帶）

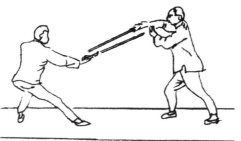

（帶手下）式帶抽步退劍五第路四第 八十圖
（帶爲劍手陽，抽爲劍手陰）

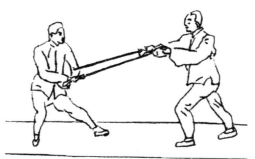

（帶手下）式帶抽步進劍五第路四第 九十圖
（帶爲手陽，抽爲手陰）

平帶又分三種，都陽手劍把。

第一種平帶：上手的劍尖在敵之上，往左前推帶，下手的劍尖在敵腕之下，向左後拖帶。同時左戟指隨右手而行。步法：鬆襠弓式上下手循扶梯步進退。參見圖十八、圖十九。

第二種平帶：劍尖在腕一側，劍自左向右，往後抹帶，如篩米之勢，斷敵腕處。左載指隨右手而行。步法：上右足是坐盤式，上左足是弓式。循弧形，向敵右方繞走卽活步，陽劍圈。參見圖二十、圖二十一。

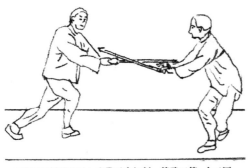

第四路第一劍扣步平帶式（下手陽劍圈平帶）

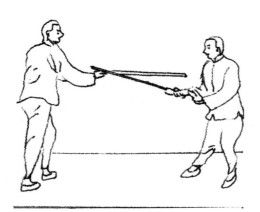

第四路第二劍弓步平帶式（上手陽劍圈平帶）

第三種平帶：劍尖指向敵喉，粘住敵劍，往右側後帶回，復趁勢刺喉。左戟指扶右手而行。步法：往回帶時前足虛，往前刺時前足實，後足不動即定步陽劍圈。參見圖二十二、圖二十三。

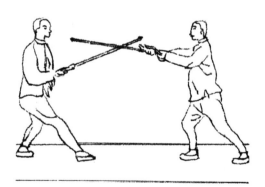

第二十二圖　一路第八劍帶劍式（上手刺喉下手帶）

第二十三圖　一路第八劍刺喉式（下手刺喉上手帶）

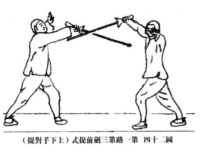

（提對手下上）式提前劍三第路一第 圖二十四

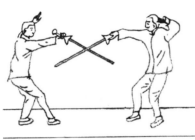

（提對手下上）式提前劍二第路二第 圖五十二

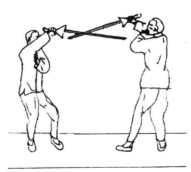

（提對手下上）式提後劍一十第路二第 圖六十二

提

提有前提、後提兩法，其式都是逆手劍把，但身法有向前、向後之分。身向前者爲前提，身向後退者爲後提。前提翻腕向上如提物向上之勢，使劍尖向敵外腕下扎。該式須劍把靈活，方盡其妙。步法：有時弓式，有時虛式。參見圖二十四、圖二十五。

提

提有前提、後提兩法，其式都是逆手劍把，但身法有向前、向後之分。身向前者爲前提，身向後退者爲後提。前提翻腕向上如提物向上之勢，使劍尖向敵外腕下扎。該式須劍把靈活，方盡其妙。步法：有時弓式，有時虛式。參見圖二十四、圖二十五。

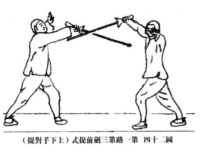

（提對手下上）式提前劍三第路一第 圖二十四

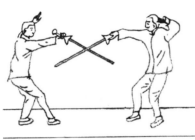

（提對手下上）式提前劍二第路二第 圖五十二

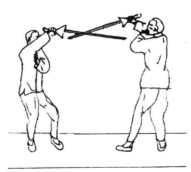

（提對手下上）式提後劍一十第路二第 圖六十二

格

格有下格與反格兩法。下格是順手劍由斜角自下而上，挑格敵之下腕，如釣魚之勢，身體略偏右方。左戟指作半圓形置於左額前。步法：右弓式。參見圖二十七至圖三十。

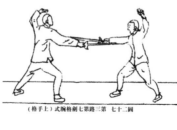

第二十七圖　第三路第七劍格腕式（格手上）

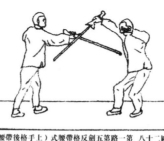
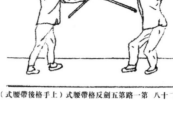

第二十八圖　第一路第五劍反格腰帶式（格手上後帶腰式）

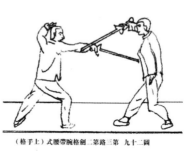

第二十九圖　第三路第二劍格腕腰帶式（格手上）

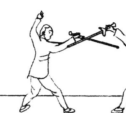

第三十圖　第三路第六劍在行步動作中的格腕腰帶式（格手上）

反格是避敵來近身之劍，以逆手劍把格拒來劍，又如掀物向上之勢，格擊敵腕。左戟指向後撐開，有時助右手而行。此法較險，非身法靈活，不可輕易讓劍入懷。步法：虛式，有的在避劍時抬腿獨立式。

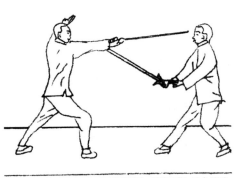

（擊手上，左面右白劍）式腕擊正劍一第路二第　一十三圖

（擊手下，左面右白劍）式頭擊正劍一第路二第　二十三圖

擊

擊有正擊、反擊兩法。正擊是陽手劍，劍由右而左，平擊敵之腕指。劍刃左右向，如擊磬之勢。左戟指向後撐開。步法：右弓式。參見圖三十一、圖三十二。

反擊是陽手劍把，有擊腕、擊耳之分。劍自左而右，以劍刃反擊敵之耳際。左戟指有時隨右手而行，有時分開。步法：虛式。參見圖三十三、圖三十四。

尚有扣腕擊，裏手劍把，劍尖自下翻上，擊敵之腕。左戟指扶右手而行。步法：上右腳成坐盤式。參見圖三十五。

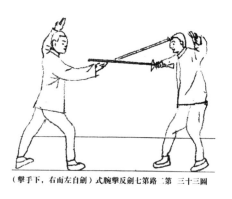

第三十三圖 第二路七劍反擊腕式（自劍左而右，手下擊）

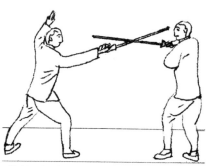

第三十四圖 第二路七劍反擊耳式（自劍左而右，手上擊）

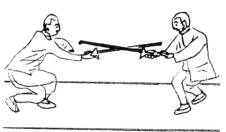

第三十五圖 第三路五劍上步扣腕擊（手下擊）

刺

刺有側刺、平刺兩法。側刺是順手劍，劍刃上下立，戟指作半圓形向後撐開。步法：上步向前是弓式。尚有騰空刺、金雞獨立刺、平刺、反腕刺，步法各有不同。參見圖三十六至圖四十。

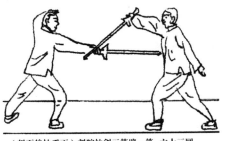

（下手後抽面刺）刺腕抽劍三第路三第 ·第 六十三圖

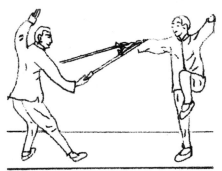

（下手刺）式刺立獨鷄金劍九第路五第 七十三圖

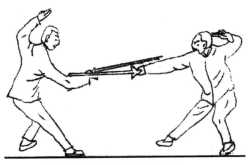

式刺腕翻劍八第路三第 八十三圖

一五〇

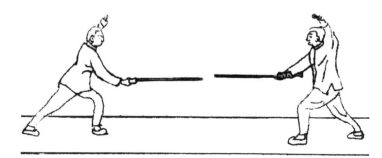

（刺平對）式刺對劍一第路一第 九十三圖

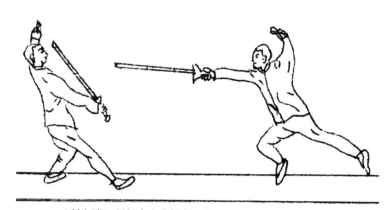

（刺空騰）頭刺步上身縱劍六第路四第 十四第

點

點只一法，是順手劍。身臂不動，以掌腕之力，使劍尖突然直下，直點敵腕，如公鷄啄

米之勢。左手戟指作半圓形。置於左額後。步法：右虛式。參見圖四十一。

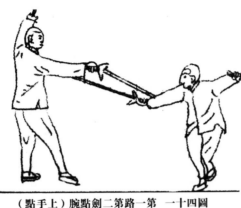

（點手上）腕點劍二第路一第　一十四圖

崩

崩有正崩、反崩兩法。正崩是順手劍，身臂不動，以手腕之力向上翹崩，如鵲雀翹尾之勢，直挑敵腕。左戟指扶右手而行。步法：右弓步。參見圖四十二。

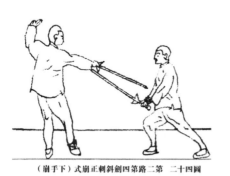

第二十四圖 第二路四劍斜刺正崩式（下手崩）

尚有倒插步卽探步坐盤式反崩，是逆手劍。此法全仗腰腿快捷，動作一致，方能得力。

左戟指向後撐開。步法：坐盤式參見圖四十三。

第三十四圖 第一路二劍對反崩（上下手反崩）

劈

劈只一法，是順手劍把，自上而下，直劈敵之頭部或手臂。左戟指向後撐開。步法：

弓式。參見圖四十四。

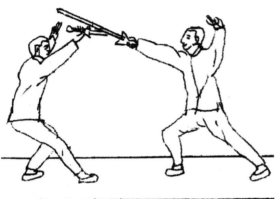

第三路一第一劍上步直劈式（下手劈）　四十四圖

截

截有四法。參見圖四十五至圖四十八。

平截是陰手劍把，引高劍把，使劍尖下垂截敵之內腕。截指向後作半圓形。步法：右弓式略高。

左截是順手劍把，避敵刺我之劍，身向右偏，劍向左截，如推鋸之勢，擊其臂也。左截指作半圓形向後撐開。步法：右弓式。

右截腕是順手劍，避敵擊我之身，閃身向左，順挽旁花，還截敵腕。左截指半圓形後撐。步法：上步左弓式。

反截是逆手劍把，身向左偏，劍尖自上截下，如戳地之勢，以擊敵臂腕。左截指作半圓形，置於後方。步法：前虛後實鬆襠弓式。

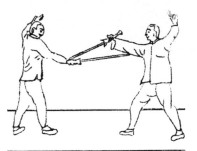

第四十五圖 第五路二第劍之抬劍平截式（上手截）

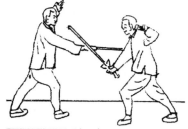

第四十七圖 第五路二第劍對截腕式（下手截）

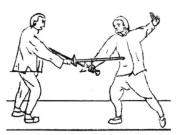

第四十六圖 第一路十一第劍左截腕式（下手截）

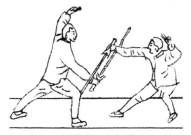

第四十八圖 第五路七第劍反截腕式（下手截）

攬

有橫攬、直攬兩法。橫攬是順手劍把，作直角式上下翻絞，左戟指與右手在迎臉開合，如風車環轉。步法：在行走中左右虛實不定。參圖四十九、圖五十、圖五十一。

直攬是陽手劍把，左戟指扶右手，劍尖圍遶敵方手腕，螺旋形前進，務使劍尖圈小，劍把圈大。上手回攬下與之腕，亦作螺旋形後退，且退且攬，務使劍尖不離敵腕的四周，自己之腕避下手之攬而繞行。步法：在行走中左右足虛實不定。

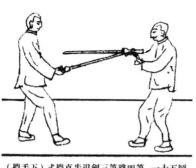

第一路第九劍橫攬式（攬手上）第九十四圖

第四路第三劍進步直攬式（攬手下）第五十圖

第四路第三劍退步直攬式（攬手下）第五十一圖

壓

壓只一法，陰手劍把，作直角式壓住敵劍，使之停滯，我得趁勢而襲取之。壓時劍尖稍向下，使敵劍無可逃脫。左載指作半圓形撐開，或扶助右手而行。步法：右弓式。參見圖五十二。

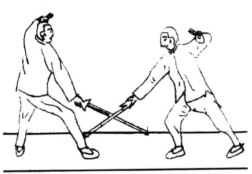

第二十五圖 第一路第六劍壓劍式（下手壓）

洗

洗只一法，逆手劍把，持劍上步，猛攻敵身，劍由下而上，如倒劈之勢。左戟指向後撐開。

步法： 上步右弓式。參見圖五十三。

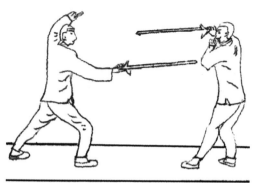

第三十五圖 第四路一劍進步洗式（上手洗）

動作說明　上手稱甲，下手稱乙。

第一路　乙先甲後

第一劍

對出劍式　甲乙各左手執劍，平貼臂後，劍尖朝天。一面南立，一面北立，兩足分開的距離與肩同齊。二人相距約二公尺半。

開始　一，屈右肘右戟指掌心向上，提至與腰齊，隨即伸開，指向右方，與肩相平，手心向下，目視右方。二，轉左足跟向敵方，同時向左轉身，進右足，足尖點地，成左虛式，右戟指沿耳際向敵一指，目視敵方；提右足後退，兩手自左上向後畫一大圓圈，收至胸前，右手心向上，握劍手心向下，成合抱狀。此時右足落地，披身下挫，成右撲虎式，目視敵方。

對平刺　甲乙各交劍於右手，起身成左弓式，用陽手劍把平刺。左戟指分開，置於左額前方，劍平於腰膝之間。意即開始搏鬥矣參見圖三十九。

第二劍

對反崩　甲乙右足前進一步，隨即跟上左足作倒叉步，成右坐盤式。在動足的同時，

左戟指扶右手劍，由前向上向後向下復向前，用逆手劍，反崩敵腕。此動作即稱逆挽旁花。在下蹲身時，左戟指撐開於後方，目視敵腕參見圖四十三。

以上動作兩人一模一樣，現在甲先攻擊。

甲點腕　突然起立，抽回左足向左斜後方踏半步坐實，右足尖點地，成左虛式，右劍作順挽左旁花，以順手劍尖點敵腕參見圖四十一。

第三劍

乙抽腕刺　乙見被擊，亦突然起立，開右足向側前方邁出一步，成右鬆襠弓式，以陰手劍從敵腕下抽刺之參見圖十二、圖三十六。

甲乙對提　甲見己腕被刺，迅速翻手將劍把上提，變逆手劍，用劍尖擊敵外腕，步法不動。乙以同樣手法格住來劍，右足縮回半步，足尖點地，成左虛式，兩劍交叉成左弓式。

對刺　甲乙兩人互見對方下體閃空，乘機往前直刺，身向前探，各退右足以避來劍，

第四劍

對走　兩劍仍相交，甲乙各起右足，向左側方進步對繞走，目視敵方，循半月形，走四

步，易位。行此招的目的是在兩劍格住的情況下，能夠搶佔敵方的外擋即敵方的右側方，使

其凶芒指向空處，我得乘側面而攻取之。

第五劍

乙翻格帶腰　當繞走到第四步左足落地時，以逆手劍向右外方格開敵劍，趁勢上右足成右弓式，以陽手劍從敵手臂下鑽進，劍尖向右，劍端向左，橫帶敵腰參見圖二十八。

甲翻格批腰　繞走第四步落步時，我劍既被格開，即以順手劍粘住敵劍，以便控制對方。此時見乙橫劍入懷，我即含胸縮胯，收回右前足，成左虛式，向右轉腰，格開敵劍向右方。此時敵方右脅閃空，我即以陽手劍，從敵手臂下鑽進，劍尖向右，劍端向左，橫帶敵腰，上右足成右弓式參見圖二十九。

甲　一模一樣，再進攻如是往復兩遍。

乙　如法炮製，還擊之。

第六劍

乙壓劍擊耳　俟甲劍反格後，正轉帶腰時，我突變陰手劍，沉肩往下一挫，橫壓甲劍，在敵劍幾墮地面時，我掌握了這一剎那時間，一翻手，劍變陽手劍，由左而右橫擊敵之右耳，左手扶住劍柄，身向前探，成右弓式參見圖十六。

甲帶腕　身體略向後仰，避去來劍，同時以順手劍用劍尖向上直翹，劍柄往下一沉，崩擊敵腕。左戟指扶劍柄而行，隨身手的動作縮回右前足，成左虛式參見圖十六。

第七劍

對提　乙先提劍，避去崩帶，以逆手劍擊敵外腕，由右弓式縮回前足成左虛式。甲亦提腕向上變逆手劍格住乙劍，兩劍又成交叉狀參見圖二十五。

對臂　各將劍經左後，挽一順手旁花，以順手劍直劈敵方指腕。劈時右弓式，當劍拉回時，迅卽縮回右足，成左虛式。

第八劍

乙刺喉　當雙方下劈，略一閃空之際，乙迅速踏出右足成右弓式，以陽手劍往上平刺敵喉，左戟指扶劍柄。斯時，劍尖刺向敵喉，劍柄約當自己胸下，劍成斜坡形參見圖二十二。

甲帶劍刺喉　甲亦以陽手劍平抬劍身，粘住敵劍，左戟指微扶劍柄，同時腰向右轉，側身帶去乙劍，彼刺卽落空，我得趁勢上右足變右弓式，伸劍刺乙之喉參見圖二十三。

第九劍

乙帶劍刺喉　乙亦如上法炮製，迅擊甲重兩遍。

甲橫攬　乙隨之，甲俟乙劍刺來時，仍粘住乙劍向右向下橫攬之。同時舉右足向左

繞走，乙亦交步向左繞走。此時兩劍相粘不離，隨攬隨走其攬法卽是順挽迎面大立花，目視對方，各捉空子而襲取之，各循半圓形走四步易位參見圖四十九。

第十劍

乙擊頭　乙俟甲攬至第二個圈由下向上之際，乘隙以陽手劍由右而左橫擊甲頭。此時正好在第四步踏落成左弓式時行之。

甲擊腿　甲見乙來擊，乘第四步踏落時，身向後披，避去來劍，以陽手劍上托乙劍，使之劈空，我卽變陰手劍下擊乙的小腿，同時上右足成右弓式，身體略向前俯，左戟指後撐甲由陽手劍托開敵劍，變陰手劍擊腿，正好是作了一個逆挽平花。

第十一劍

乙截腕　乙速舉足向左前方，避開甲劍，成左虛式，同時翻手變陰手劍，向右斜後方，截住敵腕乙由擊頭到截腕，正好是作了一個逆挽平花，此法形似上馬加鞭。

甲帶腕　甲略一抬手，讓過乙劍，以陽手劍由上而下，帶敵腕臂。此時已經側背向敵，陷於不利地位，所以在帶腕之後，迅速收回右足，向左前邁出半步成高架左虛式，右劍與頸齊，左戟指扶右腕成保門式，劍尖保持針對敵人。此舉是想緩衝一下，藉以轉向正面。

第十二劍

乙左截臂　將手往左縮回，避去甲劍，上右足成右弓式，順勢以順挽左旁花截敵胳膊。此法是緊緊逼住甲方，使其無喘息之機會，復歸於面對面的正確地位。

甲抽腕刺胸　臂隨身體往下一沉，避去乙劍，以陰手劍從左向右，繞敵腕下，抽其小臂。此時見乙抬腕避過，我趁勢開右足向右側前方成右鬆襠弓式，以順手劍直刺乙胸 **參見圖四十六。**

第十三劍

乙截腕　身向左側，讓開入懷之劍，移左後足向右後成弓式，卽以抬高之劍，往下截敵之右手 **參見圖四十六。**

甲帶腕保門 **右保門式**　此時甲又陷於落空被擊之劣勢，我惟一辦法，以陰手劍沿着敵劍之下向左上角抽挑乙之下腕，同時移右足向左側前方成左虛式，復歸保門式。蓋因此時我抽敵之下腕，不意我之外腕被格，所以不得不作保門式而避讓之也。

第十四劍

乙翻格　以逆手劍追隨敵之外腕，由下而右上角反格之。此法之要領，在向右轉腰，左後足隨彎曲，有如高架坐盤式模樣。此時因敵劍提高，我擊不中，迅卽上左足成左弓

式，以陽手劍由右上向左格敵之腰。

甲抽腕　由右保門勢，見己腰被格，我急退右足向後，向右轉腰，讓去來劍，以逆手劍抽敵之外腕，成高架右虛式，以外手劍橫劍與髮際相齊，劍尖針對敵方，左戟指扶右手腕，目視敵方參見圖十三。

第十五劍

乙保門式　我因格腰不着，反被抽腕，此時我劍避至上角時，突變逆手劍，順着敵劍之右面上挑其握劍手，右後足向左後後撤，成左保門式保門式姿勢與甲相同。

第二路 乙先

第一劍

乙上步擊頭　由保門式右足前進一步，成右弓式，以陽手劍由右而左即順挽平面花，或稱雲頂擊敵左頂，左戟指撐開於左後方參見圖三十二。

甲擊腕　由保門式右足前進一步成左虛式前進步子的大小須視來勢的距離遠近以應對之，以陽手劍由右而左橫擊敵腕，劍尖略高，劍柄略低，與敵劍適成一下三角形，左戟指置於左後方參見圖三十二。

第二劍

甲乙對提　見第一路第三劍對提。

甲乙雙刺膝　各將右足抬起，右足着力一蹬，箭步前進，並攏雙脚，刺敵之膝，左手扶右手而行，兩劍相持，各刺不中。

第三劍

甲乙對翻崩　當互刺不中之頃，彼此挨身而過，各將劍身逼住敵劍，以防其變，防其趁勢帶腰帶腿也。這時雙方各開左足前進一步，披身下挫成左弓式，以逆手劍翻崩敵腕，回頭注視敵腕，此式猶如回馬劍式。

甲轉身點腕　迅卽起立，左足向左斜方移進半步，收回右足，足尖點地成左虛式，以順手劍用順挽旁花點敵之腕 參見圖四十一。

第四劍

乙斜刺崩　迅卽起立，左足向左側方移進半步，收回右足，足尖點地，身向下蹲成左虛式，左戟指扶住劍柄，趁勢將劍柄往下一沉，劍尖上翹，斜崩敵腕 參見圖四十二。

甲抽　將腕往右外避開乙劍，右腕下沉，用劍尖抽敵之手，同時右足向右前斜方踏出半步成右鬆襠弓式 參見圖四十六。

第五劍

乙刺腹　趁甲手避開之際，右足向右斜方踏出半步成右鬆襠弓式，同時用順手劍直刺甲腹參見圖四六。

甲左截　見乙劍刺腹，將身向左閃避，躲去乙劍，此時左足略向右後方移動，約尺許，成右弓式，以順手劍，前截敵腕。

第六劍

甲乙對劈　如第一路第七劍對劈式，此時雙方略一閃。

第七劍

乙擊耳　左載指扶劍柄，以陽手劍，上右足成右弓式，探身伸劍，由左而右橫擊敵之右耳參見圖三十四。

甲反擊腕　用陽手劍由左而右，曲肘抬劍，向右轉腰，以劍尖擊敵之外腕。步法不變，仍是左高架虛式參見圖三三。

第八劍

乙抽腿走　見我腕被擊，迅即趁勢由下翻下，以陰手劍抽甲之小腿，同時上左足半步，退右足一步，成右弓式，恰好一個向後轉，左載指扶右腕，回頭視敵。此式猶如孤雁出

群勢，後退四步參見圖十五。

甲刺腕追　前進四步，向左斜方舉起右足，避過己劍，此時用陽手劍，以劍尖指敵右腕刺去。當乙退步繞避，我則進步追刺，頂住乙腕，緊逼不捨參見圖十五。

第九劍

甲乙對刺腕抽腰走　乙循弓形之弧綫圈繞避，乙退至第三步，右足落實時，縮左足向右後方倒退一步，含胸轉腰向左右翻身，避去甲的帶腰劍，我變陽手劍，以劍尖追刺敵腕。

此式由被動一變而爲主動參見圖十四、圖十五。

甲追刺至第三步右足爲實時，變陰手劍抽乙之腰，同時上左足半步，退右足一步，成右弓式，恰好一個向後轉，左戟指扶右腕，回頭視敵，後退繞避。

乙追刺如甲之式，甲繞退如乙之式重一遍。

第十劍

乙帶腰擊頭　甲含胸轉腰，避去我劍，他追刺。二人繞走，將至終點時即退三步右足落實，左足略提時，微抬劍柄，突然勒住，讓甲劍從我腕下刺過，趁勢以陽手劍，壓帶敵劍於右外方，隨即翻身落左足進右足，成右弓式，劍由右而左，橫擊敵之左耳參見圖三四。

甲帶劍回擊　進右足，舉後足，猛刺撲空，我劍反而被壓，只得粘住敵劍，以視其變。

此時乙翻身擊我，趁其擊頭時，我托住其劍，向右外方帶過，同時後落左足退回右足，舉左足，略一低頭，變陽手劍反壓乙劍，落左足，進右足，成右弓式，劍由右而左，回擊乙之左耳

參見圖三十四。

第十一劍

乙甲對提兼挑式

乙急退右足，托開敵劍，順勢以逆手劍由上而下經左復向上，即挽一迎面立花，上挑甲腕，成為上提式 參見圖二十六。 然後身向後坐，猶如金蟬脫殼之勢，左足尖點地，成左保門勢 保門勢與第一路第十五劍同。

甲　見回擊不中，急變逆手劍，順着乙劍外方上挑敵腕，同時退回右足，成為上提式，然後身向後坐，總成左保門式 與乙同。

第三路 乙先

第一劍

乙上步劈頭　由保門式，右足上一步成右弓式，以順挽平面花，用順手劍，正劈甲頂

參見圖四十四。

甲格劍帶腰　由保門式左足向左斜前方先進半步，身略下蹲，以外手劍向右外格開

乙劍，緊接交上右足成右弓式，用陽手劍橫帶敵腰，劍尖向右。此式由遮攔而還擊，即由

格而帶，正好是挽了一個雲頂參見圖二十八。

第二劍

乙格腕帶腰 一面含胸側身向右轉腰，退右足半步，避過敵劍，一面將劍上提，用劍尖從左下方往右外方挑格甲腕，同時提起左足成獨立式此時甲抬手避過，已爲我劍所不及，我即向左前方踏落左足，復交步上右足，變陽手劍帶甲之腰，劍尖向右參見圖二十九。

甲格腕帶腰 亦如乙的動作與姿式，如是互換繞走三遍，循弧形線至換位止參見圖三十。

第三劍

乙壓劍貫耳 俟甲劍轉爲陽手劍，即將進步帶腰之際，我趁勢用陰手劍往下橫壓敵劍，緊抓住這一瞬的有利間隙，隨即起身上步成右弓式，翻劍向上，用陽手劍橫貫甲右耳如第一路第六劍。

甲直帶兼崩 迅即起身，微向後仰成左虛式，用順手劍直崩敵腕如第一路第六劍。

第四劍

乙提 提劍刺敵之外腕如第一路第七劍。

甲扣步擊腕　右足向左側前方作虛步交進半步，身向下蹲成右坐盤式，同時將劍從左向上向右挽一圓圈，用裏手劍，側面反擊敵腕，左戟指扶劍柄，目視敵人。

第五劍

乙上步扣腕擊　亦如乙之動作與姿勢還擊之參見圖三十五。

乙甲對繞走　甲乙兩劍各指着敵腕，蹲身矮步向左循半圓形路線繞走，至第四步易位時，各成左弓式，目視敵腕。

第六劍

乙、甲對反抽　當繞走第四步左足落地時，突擰身向右轉，以劍尖抽拉敵腕，同時縮回右足，足尖點地成左虛式；此時甲、乙形成照面。因雙方抽拉不中，致略一閃空。

第七劍

乙刺腹　趁抽劍向後，變順手劍直刺敵腹，同時右足開一步向右側前方，成右弓式，戟指後撐作弧形參見圖二十七。

甲格腕　抽劍向後同時變順手劍，右足向右前側方開一步成右弓式，用劍尖從敵腕下反格之。　此式猶如投魚鈎入河之勢參見圖二十五。

第八劍

乙反腕刺　提後足起身，抬劍把劍尖向下，避去敵劍，隨即左足落於左斜後方，成半撲虎式，同時向左翻腕變逆手劍小指朝天，劍把往下一沉，劍交敵方之上腕，向左後抽帶，成半指作弧形，置於左側上方參見圖三十八。

甲扣腕刺　提後足向左側後方，成半撲虎式，同時將腕下沉，向左避過敵劍，迅速翻腕變裹手劍，拳骨朝天，以順挽立花，扣刺敵腕以上兩劍，乙是由上而下繞敵腕，甲是由下而上繞敵腕，適成為對繞腕，參見圖三十八。

第九劍

乙、甲左保門式　乙、甲各退右足一大步，縮回左足，足尖點地，橫劍眉際，劍尖對敵同第一路第十五劍。

第四路 甲先

第一劍

甲上步洗　右足前進一大步，成右弓式，劍從右後下方往上往前，輪一大圓圈，以逆手劍，撩敵正面，戟指後撐，目視敵方參見圖五十三。

乙上步帶腕　陽劍圈起手，右足向右側前方邁進一步，身體微蹲，劍從右上方經右下方向左前方復轉右後方，卽順挽迎面大立花，亦卽畫一螺旋形，以陰手劍帶敵右腕，戟指隨劍圈轉動而圓轉，帶時微扶柄端，腰半向右擰，目注敵腕，步法高架坐盤式參見圖二十。

第二劍

甲乙對陽劍圈　甲乙各先進左足，同時將劍往自己懷中帶回，再進右足，同時將劍由左往右平畫一圓圈，帶敵之腕如上式。如是三遍，循弧形線繞走易位。

甲乙上步帶腰　陽劍圈起手，亦如乙之動作與姿勢，反帶乙腕參見圖二十一。

第三劍

甲乙對陰劍圈　甲乙上右足見帶腕不中之時，蹲身退回右足向側方成右弓式，變陰手劍，劍柄由左而下往右轉一圓圈，同時擺腕，用劍尖向裏鉗帶，抽敵內腕。此式之手臂猶如螃蟹之大鉗，往自己胸前圈鉤，身向前俯，目視敵腕參見圖十四。

見抽不中，速作探步，卽左足向右後方倒退一步，成右坐盤式，同時用劍尖由左而右，橫擊敵脅部，彼此含胸縮腰，各擊不中，速退右足向右側前方一大步成右弓式，手臂不動，略擺肘腕部，用劍尖抽敵之內腕如前式。如是循弧形線路，連續不斷繞走三遍易位。

武當對劍

一七四

乙進步平攬　乙見屢擊不中，突變陽手劍，用劍把從右向左，用劍尖繞敵之上腕，同時左足前進半步，復將劍尖由左而右攬敵之下腕，同時右足再前進半步，戟指扶劍柄前進。

按　此式全在腰腿手腕一致動作，方能得機得勢。參見圖五十。

第四劍

甲退步攬　亦如乙之動作與姿勢，但隨乙之緊逼逐步退後進退之法，須矮步鬆肩，兩劍之對攬腕，猶如搖撼繩索參見圖五十一。

乙抽　進攬至第四圈時，適右足向左足靠齊，突變陰手劍從敵腕下往右後抽帶，同時退右足向右側後方成右鬆襠弓式。

第五劍

甲進步抽帶　速將劍柄提高避過乙抽，趁其劍後抽時，我用陽手劍緊隨帶腕，同時上左足靠攏右足參見圖十九。

乙退步抽帶　變陽手劍，由右而左，鑽敵腕下抽帶，同時退左足向左側後方，成左鬆襠弓式按　甲用抽，乙為帶；乙用抽，則甲為帶。此式之進退，須循梯形路線，當退至第四步，左足向後落實時，縮身後挫，成左虛式，同時以順手劍柄端驟然下沉，劍尖上翹，崩敵下腕。參見圖十八。

第六劍

甲抽　速將兩手左右分開，順勢用劍尖抽拉敵腕，縮身向後成左弓式。

乙縱身上步刺頭　此見甲閃空，正面無備，趁縮之餘勢，提右足，左足一箭步，縱身凌空，以順手劍直刺敵臉參見圖四十。

第七劍

甲壓劍　頭向左側一偏，避過敵劍，起右手以劍身搭住敵劍，向左下方橫壓及地，成前虛後實左弓式，戟指作半圓形置於左前額參見圖五十二。

乙反壓　以同樣方法，將敵劍反壓於自己左下方。

第八劍

甲壓　此時甲又照式反壓乙劍此式來回互壓如同兩人之比反手掌。

乙順勢擊腿　我劍卽被壓住，則趁勢由右而左，用順手劍擊敵之小腿。

第九劍

甲抬腿擊耳　抬右足避過敵劍，隨卽以陽手劍由下而上反擊乙右耳，同時落右足成右弓式，左戟指扶劍柄參見圖三十二。

乙直帶兼崩　披身向後，避過擊耳，同時以順手劍崩敵之腕參見圖十七。

第十劍

甲乙對提　甲先提，乙隨之同第一路第十四劍。

甲乙保門勢　提劍退右足向後落地時，隨即披身下坐，體重寄於右足，伸直左足，貼近地面，兩足尖向南，成右撲虎式，橫劍胸前，戟指手心向下，在右手上，如合抱狀，腰挺直，目視敵方如第一路出劍式。

第五路

第一劍

甲上步直刺　縱身向前，右足前進一步，成右弓式，用順手劍直刺敵胸窩，戟指後撐，以助出劍之勁參見圖三十一。

乙上步擊手　亦縱身向前，迎敵進攻，右足前進一步，成右弓式，用陽手劍由右而左，挽迎面小立花，平擊敵之握劍手參見圖三十一。

第二劍

甲抬劍平截　變陽手劍抬高手腕，避過敵劍，以劍尖下垂，平截敵腕，同時起身箭直左足，全身重量寄於右足，戟指作半圓形置於左額上方參見圖四十五。

一七七

甲乙對截腕　腕速下沉，避去甲劍，以順挽左旁花，從敵之右側方，攔截其腕，同時左足向左前斜方邁進一步，成左弓式。此時甲見平截無效，亦如乙之動作與姿式，取敵右側方，攔截乙腕參見圖四七。

第三劍

甲乙對提　同第一路第三劍。

甲乙對繞走　同第一路第四劍。

第四劍

甲正崩　繞走至互換位置時，左足繞一落地，突扭身向右轉，變右弓式，以順手劍，柄往下沉，劍向上翹正崩敵之手腕，戟指扶劍柄，以增其力參見圖四二。

乙帶腕避　以陽手劍，使逆挽立花，劍尖自上而下帶敵之腕，右足同時向左足前方虛進半步，成右保門勢姿勢與第一路第十一劍同。

第五劍

甲進步反格　同第一路第十一劍左截腕。

乙抽身帶腕　提高手腕，避去甲劍，借助後退右足之挫力，劍從敵腕上繞過，用陰手劍抽帶其腕臂，斯時成前虛後實的右鬆襠弓式，戟指隨右腕而行。

第六劍

甲上步截腕　下沉雙手，避過乙劍，同時腰向左轉，右足趨進一步，成右弓式，以陰手劍借助雙手分開之力，截敵右腕，左戟指後撐。

乙退步截腕　右手向下向左，避開敵劍，向左轉腰，一擰身退回左足向左後斜方，成左鬆襠弓式，同時以陰手劍截敵之外腕，戟指後撐，身向後坐參見圖四十八。

第七劍

甲抽手截腕　兩足原地不動，身向後披，變前虛後實左鬆襠弓式，同時劍把向左一移，復向上向右，以劍身上切敵腕，雙手一合，復分開參見圖四十八。

乙反截腕　以甲之同樣方法，截壓甲腕，但由左弓式變前實後虛右弓式參見圖四十八。

第八劍

甲帶腿刺腰　斯時右腕幾乎被敵劍壓住，惟有趁勢將劍由左而右擊敵之小腿。一擊落空，我趁勢抬起右足成左獨立式，將劍收回，捧至前胸，見乙右側閃空，隨即落步成右弓式，以順手劍直刺敵之右腰，戟指向後撐開，以催助前刺之力。

乙抬腿刺腰　高抬右足避過敵劍，餘皆如甲之動作與姿勢，刺敵右腰。

第九劍

甲退步平抽　在雙方互刺不中的一剎那，我即抬手退右足，以陰手劍用外刃抽敵腕臂同第五路第五劍退步帶腕，目視敵方，以視其變。

乙刺胸　右手往左往下避開敵劍，隨即捧劍懷中，此時見敵前胸閃空，以順手劍直刺之，並提起左足作金鷄獨立式，以加長前刺之尺度，戟指置左額上方 參見圖三十七。

第十劍

甲擊手　身向左側，並退左足，乙劍卽刺空，我稍收右足，足尖點地成左虛式，以順挽迎面花，用陽手劍擊敵之手指，戟指後撐。

乙，甲對提　乙先提，甲隨之 同第四路第十劍、第十一劍。

第十一劍

甲乙各左保門勢　各後提右足，然後披身下挫 同第四路第十劍。

第六路 乙先

第一劍

乙進步刺胸　同第五路第一劍甲上步直刺。

甲平擊　同第五路第一劍乙擊手。

第二劍

乙、甲對提　乙先提，甲隨之同第一路第七劍。

甲乙對劈　同第一路第七劍，但各取敵之左方，與以前對劈各取右方不同。

第三劍

乙、甲對刺胸　各開右足向右前斜方踏出一步，成右弓式，用順手劍直刺敵胸，戟指

作半圓形置於左額上方。

甲反格　趁刺出將至終點時，突然移動左後足向右後方半步落地，讓去入懷之

劍，以逆挽右旁花，用陽手立劍，從敵腕下挑格之，步法右弓式，戟指作半圓形，置於

左額旁。

第四劍

甲扣腕刺　同第三路第八劍。

乙翻腕刺　同第三路第八劍。

第五劍

乙、甲轉身劈劍　各先後退右足，逆挽一側面花，雙手捧劍，劍尖向下，上左身轉

身向右，順勢將劍高舉，復退右足，轉身向後，將劍劈下，趁勢下挫，成右撲虎式，面對敵人。

乙、甲各左保門勢　隨卽起身收回左足，足尖點地，成高架右虛式，同時將劍平舉，橫於前額與各路左保門勢相同。

第六劍

乙、甲收劍式　起身站立，靠攏右足，將劍交與左手，平貼臂後，右手順着左肩處按下，終歸原地，如出劍式。

養生操二種

胡海牙　歌訣　陳攖寧　註解

戶外健康操

歌訣

始作深呼吸，擦耳洗面潔。叩齒三十六，叉腰抖足膝。

雙手摩脊背，擺腰前後擊。蛇行肩胛動，完畢做靜功。

註解

始作深呼吸

呼氣時，要儘量使肺中沒有濁氣存留；吸氣時，要儘量使肺部充滿空氣直到肺尖。用口呼氣，用鼻吸氣。如此，方爲合法此法初練時要緩慢自然一些。這種工夫，要慢慢地練習，不可太急燥、太勉强，更不宜在空氣不潔的地方去做如無空氣潔淨之環境，戴上口罩去做亦無妨。

深呼吸，古人名爲「吐納法」。呼吸的作用，着重在呼出身內的濁氣，吸入外界

的清氣。濁氣於人體有害，不可讓它絲毫停蓄在身內；　清氣於人體有益，我們需要大量的吸入。但是，我們日常呼吸，並未完全符合這個原則。呼出者很短，吸入者也很淺，一呼一吸之間，肺部之濁氣尚未出得乾淨，就已改呼爲吸，外界之新鮮空氣還未吸達肺尖，又變吸爲呼，這就是普通呼吸的弱點，也是妨礙身體健康的一個最大的原因。人想要維持身體健康，首先必須矯正呼吸的弱點，所以，就要多做做深呼吸。

擦耳洗面潔

將雙手相互摩擦，至微熱，然後如洗臉狀上下反覆按摩面部，並且手指捏耳，沿耳輪來回按摩。此法古人名爲「乾沐面」，能幫助加快面部的血液循環，使面部皮膚光潤，並能消滅面部皺紋，掃除病容，顯露健康人的本色。

叩齒三十六

輕輕用勁叩齒三十六次數也可斟情增加，但以不少於三十六次爲佳。　注意，不要用力去叩響牙齒，以妨叩破牙齒表面之琺瑯磁。　古代修養中常有此法。　此法能使精神易於

集中，並可預防牙疼。

叉腰抖足膝

身體站立，雙眼平視正前方，兩腳分開，略寬於肩，雙手手心或手背按雙腎，以足關節與膝關節的抖動，帶動全身的抖動。此法能治療全身關節及腎臟諸病。孕婦禁練。

雙手摩脊背

用雙手手指，沿脊柱及其兩邊，上下反覆的用各種按摩手法進行按摩也可進行四肢、腰腹及全身的按摩。脊柱骨兩邊，都有神經分出，散佈於周身及五臟六腑。使用此法，能使神經舒暢，並能調節臟腑機能，也可以治療心意鬱悶及失眠症。特別是按摩一至七椎，對治療頸椎病有特殊的效果，同時也是喘息、咳嗽患者良好的治療方法。

擺腰前後擊

身體站立，兩腳自然分開，雙膝微曲，雙眼平視前方。用腰帶動雙手自然地前後拍打上半身。在拍打過程中，頭部不動，眼睛向前看一個方向，下肢亦不動，僅以腰

的擺動來帶動雙手臂自然甩動，拍擊胸腹與腰背。拍打胸腹用手心，腰背用手背，一手在前，一手在後。隨着鍛煉時間的增加，根據自身承受能力，逐漸加強拍打力度方法是擺腰幅度增大一些。

腰的前面有脾胃，腰的後面有兩腎，此法左右搖擺，以腰帶動兩手臂，敲擊腰腹，脾胃和腎臟同時受到震動，自然由內部發生抵抗力。因此，脾胃的消化可以增強，腰腎的軟弱可以堅固。同樣，拍擊上半身其他部位，也會震動另外幾個臟器，從而加強它們以及全身的功能。

蛇行肩胛動

全身放鬆，雙腿自然分開，彎腰，雙臂自然下垂，特別放鬆頸部，頭似倒懸空這樣做習慣以後，到了老年則不易患腦充血，肩胛部似蛇爬行狀前後做蠕動 卽肩胛前後做劃圓運動，其他部位不動。此法可治療肩背酸痛，上舉不能，及胸脅氣滯，並對腦溢血、腦血栓等有一定的防治作用。但，腦部有疾患的人，在操作此法時，須有人指導。

完畢做靜功

做完以上動作後，還要做靜功。方法：不拘姿勢，以自然舒適爲度。自然呼吸，在靜功當中，無特殊情況不要動。最少做五分鐘，多做更佳。

以上各項，均屬於動功範圍，動是陽性，靜是陰性，陰陽二性互相爲用，是矛盾的統一。若僅知動而不知靜，身中氣候就失去了平衡，所以動功以後應接着做靜功。

床上養生操

歌訣

吐納服氣先，抬頭擊丹田。　屈膝摩肝脾，兩足踏空間。　左右轉頭頸，抱膝打滾眠。

緊縮全身放，摩擦足湧泉。　雙臂劃圈連，彎腰攀足尖。　輕扣太陽穴，側臥折腰看。

註解

吐納服氣先

身體仰臥，全身放鬆，吸氣用鼻，把新鮮空氣當作養生食品，吃到身體裏邊去。

吸氣不必定要深入，只須在肺部停留的時間要稍長一些。呼氣用口，將體內重濁之

氣呼出體外。

古人所謂吐納，與今人所稱之深呼吸，兩者作用大致相同。而吐納服氣法與深

呼吸却有不同的地方。深呼吸着重在一個「深」字，吐納服氣法着重在一個「服」字。

「服」，卽服食之義。

普通呼吸，因爲不在肺部停留的原故，每分鐘大概有十七次（一呼一吸合爲一次；吐納服氣，則每分鐘不過五六次，或只有四五次。所以，此法有利於增強肺部功能，並可以治療一些呼吸系統的疾病，如鼻炎等。

抬頭擊丹田

身體仰臥，把頭抬起，不要着枕，雙手握空心拳，輪流敲擊臍以下之部位。輕重可由自己酌量，時間宜三十秒鐘。敲擊三十秒鐘後，可以休息三十秒鐘休息時，可以着枕。然後，抬頭離枕，再敲再休息。如此反覆，以不少於三次爲佳。在做這段工夫時，呼吸要自然。

這段工夫中，抬頭的原因，主要是使小腹的肌肉緊張起來，能够承受住敲擊的鍛煉。若頭一落枕，小腹肌肉就鬆勁了。這個方法除了有健身的效果外，還可以作爲腹部減肥的方法。

屈膝摩肝脾

身體仰臥，將兩腿屈起，兩足心着床，兩膝蓋朝天，然後用兩手掌緊貼肚臍兩側肋骨下之肌肉上，揉摩肝脾內臟。時間不要超過三分鐘，大約揉摩二百餘下。在做工夫過程中，精神要安靜，呼吸需自然。

兩腿屈膝，可以使腹部的肌肉放鬆，便於揉摩。此法能夠增強消化能力，促進新陳代謝，還可以治療慢性肝炎。

兩足踏空間

仰臥，將兩腿抬起，先屈後伸。屈時使兩腳後跟貼近兩股，足尖向上翹起；伸時使兩腿朝前挺直，足尖同時向前伸但勿着床。如此反覆，做三分鐘爲度。此法能夠強健腿部肌肉、活動腰腿筋骨。

左右轉頭頸

坐於床上，頭部、臀部不動，雙臂自然放鬆，用腰的扭動，帶動頸部自然運動。

人經過一夜的睡眠，常會覺得頸項僵硬，就是在平時，頸部也很少運動。此法，能使頸部肌肉靈活，免除僵硬之弊，並能防治頸椎病。

抱膝打滾眠

先仰臥，然後將腿屈起，用左手抱定左膝，右手抱定右膝，再向一方滾動。要向左滾動時，用右肘抵床，稍使勁一撐，乘勢全身卽向左滾動；接着用左肘抵床使勁，乘勢全身又向右滾動。如此反覆左右滾動，以三分鐘爲度。　注意：　做此工夫，床須寬大一些。　此法是運動背部與渾身的神經。

緊縮全身放

仰臥，兩臂兩腿伸直，周身肌肉放鬆，鼻呼鼻吸，呼吸需自然。突然閉氣，不呼不吸，同時兩手握拳，橫放於胸前，兩足屈起，使兩膝接近兩肘，全身肌肉緊縮。當氣閉至不能再閉時，卽恢復自然呼吸，並放鬆全身，恢復原狀。如此，以兩三分鐘爲度。

此法可以鍛煉全身肌肉，並增強全身抗病能力。

摩擦足湧泉

仰臥，用左手將左脚扳起，放在右大腿上，用右手掌摩擦左脚掌心，使其發熱，摩

擦一百次左右約需四十五秒鐘，然後將左腿放平放直，再用右手扳起右脚，放在左大腿

大，用右手掌摩擦右脚掌心一百次左右，然後將右腿放平放直。如此反覆，左右各摩

擦三遍爲度大約每次不滿五分鐘。

湧泉是腎經穴名，在足掌心中，常做此法，可治腎經虛寒，兩足怕冷及末梢

神經炎、脈管炎等症。**蒲團子按** 此法今人多知，在健身方面確有較好的效果，據說還能有效地防

治感冒。

雙臂劃圈連

坐於床上平坐、盤坐皆可，兩臂同時劃圓，自然呼吸。劃圓時宜緩宜慢，但要空而不

空，鬆而不懈，緊而不僵，方爲合法。此法作用，着重在運動肩、肩胛骨、胸部及脅肋

等處肌肉，可以治療肩臂酸痛、胸脅氣脹。

彎腰攀足尖

坐於床上，兩腿伸直，兩足尖朝上，兩臂由體側向上舉過頭頂，再低頭彎腰，兩臂

由上而下朝前方用兩手指攀足趾，然後恢復原狀。如此反覆，一分鐘可做六七次，以

五分鐘爲度。此法可治腰部酸軟、精關不固、夢遺早洩等症。

輕扣太陽穴

坐臥皆可，用兩手根部輕輕拍擊兩太陽穴，以一分鐘爲度。太陽穴，屬經外奇穴，位於兩眉梢眼角之後，兩顴骨之上。常叩擊此處，可以使頭目清爽。

側臥折腰看

先右側臥，右脅右臂着床，兩手橫抱腹部，上半身向左向上舉起，同時兩腿兩足亦向左向上舉起，頭向左轉，兩眼看兩脚跟，稍停五六秒鐘，隨之緩緩放下。然後轉身，左側臥，左脅左臂着床，上半身向右向上舉起，同時兩腿兩足向右向上舉起，頭向右轉，眼看兩足跟，停五六秒，緩緩放下，如此反覆，以兩邊各做五次爲度。此法老年人不宜，可不做。此法能强健胃腸、增加消化，並能使大便通暢。

總則

以上運動，除臟腑有損傷或胃潰瘍出血、急性闌尾炎等患者及孕婦外，其他各種慢性病患者及身體無疾患之男女老幼，俱可照作無妨。

做功時間，宜每日清晨起床之前，先做床上運動，做完後全身放鬆，臥床休息片刻後，下床做戶外健康操；晚上臨睡之前，洗漱完畢後，先做戶外運動，然後上床做床上運動，做完後休息片刻，然後全身放鬆，入睡。在做功前，如覺有大小便，須先解淨大小便，再作操。

這兩套運動健康操，每日能全套做兩次最佳，如有其他原因，也可以根據自身的需要，選擇幾項適合於自己的運動去做，每日能全套做兩次最佳，如有其他原因，也可以根據自身的需要，選擇幾項適合於自己的運動去做，也能獲得大益。如此寒暑不間，久久鍛煉，對於活動全身關節、調整內臟機能、增強體質健康，會起到理想的效果，可以達到所謂「有病祛病，無病延年」的目的。

蒲團子按 此兩首歌訣，是胡海牙老師一九六○年國慶前夕所作，由陳攖寧先生親自作註。此兩套運動，既可以強身壯體，防疾祛病，又是修仙的一個頗妙的輔助法門。其中部分內容，與修仙一道關係至密，學人應注意及此。

胡海牙　講解

內家八段錦

歌訣

雙手托天理三焦。 左右開弓似射雕。 調理脾胃單手舉。 五勞七傷往後瞧。

怒目攢拳增氣力。 兩手攀足固腎腰。 搖頭擺尾去心火。 最後起踮百病消。

註解

雙手托天理三焦。

含胸拔背，自然站立，全身放鬆，兩腳分開與肩同寬。兩手掌心向上，手指自然分開，中指尖相向，從胸腹前如捧物狀慢慢向上托起。要真如手捧有物一樣用暗勁，做到「力從腳跟起，貫到泥丸宮」。捧到頂門後，掌自然向外、向上翻轉，中指尖始終相向，如此繼續向上如「托天」狀托起，托到不能再高時，用暗勁一、二、三、四、五、六、七、八，向上頂八次。注意須用意、用暗勁向上頂，胳膊不可上下彎曲、晃動，臂肘始終是直的。做完八個動作後，手臂自然向兩邊鬆垂下來，同時全身放鬆，自然鬆一口氣。稍歇一會兒後，再做下一遍運動，共做八遍六十四個暗勁動作。

左右開弓似射雕。

含胸拔背，馬步站立。站好後，左手虎口張開，食指上指，其他四指如握弓背狀，右手如拉弓弦，從胸前用暗勁左右拉開。左手向左一直伸展，同時目視左前方，如欲射大鵰狀。左手完全伸展後，左右手依舊用暗勁一個伸，一個拉，左手向左再頂八次，然後自然鬆開、收回，同時全身放鬆，鬆一口氣。稍歇一會兒後，再換向右方做一遍，也頂八次。如此左右各做八遍。注意：向左右用暗勁頂時，伸直的手臂不能彎曲或來回收縮，始終用的是暗勁，從外表上看不出來。

調理脾胃單舉手。五勞七傷往後瞧。

全身放鬆，自然站立，兩腳分開與肩同寬。兩手手指自然分開，相向，從腹前開始，右手掌心向上，向上慢慢托舉；　　左手掌心向下，向下慢慢按壓。右手托到頭一側時，掌心自然向外翻轉，逐漸上舉如「托天」狀，手臂一直伸到不能再伸時，左手也下壓，中指尖自然指向前方，壓到不能再壓時，腰帶動上半身向左轉，轉到不能再轉時，兩手用暗勁一個向上舉，一個向下壓，同時兩眼用力瞧右腳跟。這樣舉、壓、瞧，一二、三、四、五、六、七、八，連續做八次後，兩手鬆回，上半身也轉正，同時全身鬆一

口氣。稍歇一會兒，再換過左手舉，右手壓。如此反覆左右側各做八遍。

傳統上這兩段分開來做。經多年的實踐，證明這兩段合起來做效果更好。做這兩段動作時，兩腿始終要站直，不能稍有彎曲。腰也不能來回扭動，而是始終朝一個方向轉。

怒目攢拳增氣力。

馬步站立，含胸拔背，兩手如捲餅式握拳，並以內勁緊貼腰間，拳心向上。兩目怒視前方。用暗勁將右拳慢慢衝出，拳心自然翻轉向下。衝到不能再衝時，手臂已直，依勢用暗勁再向前衝八次。然後全身鬆開站立，自然鬆一口氣。稍休息一會兒後，換爲左手衝拳。如此左右各做八遍。

如捲餅式握拳，也是暗勁，這樣拳纏能攢得緊。「怒目」能提起全身精神，使一身精、氣、神貫足，也鍛煉了眼睛視力。

兩手攀足固腎腰。

全身自然站立，放鬆；兩腳分開與肩同寬。兩手用暗勁向後、向上、向前、向下連續慢慢劃弧，指尖伸向足前；手臂向下劃弧時，上半身帶同腰也一齊下劃。手伸

到不能再伸時，依勢用暗勁向足前下壓八次，然後全身鬆開，恢復原站位，同時鬆一口氣，稍休息一會兒，再做下一遍動作。共做八遍。

這一個運動中，兩腿始終是直的，不能打彎，兩臂也不能彎曲。有的人身子缺乏運動，比較僵硬，開始「攀」不到足，但鍛煉久了循序漸進，也可漸漸「攀」到足。有的人身子柔軟，手能很容易地「攀」到足，此時可用兩手壓足前的地面，或手臂稍曲，以兩肘「攀足」，使兩腿與腰部有綳緊的感覺，即可達到鍛煉的效果。

這一個動作，還有兩個要領必須掌握，即「兩手攀足」時，頭頸必須完全放鬆，腦袋如垂瓜一般，兩手臂也要完全放鬆。下壓「攀足」時，不能上下屈伸，而是用暗勁依次向下壓。

這樣依法運動，不但能「固腎腰」，還能有效預防「腦卒中」，即腦血栓一類的疾病。

因為這一套運動可使腦血管保持通暢，對健身強體大有益處。但老年人做這套運動時，儘可能慢一點，以身體感覺舒暢為度，慢慢達到要求的標準。也可在起床前，兩手指肚不可用指甲緊貼頭皮，從前到後梳頭五十次，使血液通暢，再下床做這套運動。

搖頭擺尾去心火。

全身放鬆站立，兩腳分開，比肩略寬。以腰帶動上半身，如太極拳之「摟膝拗步」

向右轉，同時右手向右劃，左手向右前方推，右腳、左腳以腳跟爲圓心，自然外擺、內扣，兩腿自然曲成弓步。左手推到不能再推時，右手自然向下壓在體一側。接着左手再用暗勁向前推八次。再用太極拳之「摟膝拗步」法，左手從體前向左側劃，右手向左前方推，以腰帶動上半身亦向左側轉來，注意此時頭即上半身應儘量轉向左側，左腳、右腳自然外擺、內扣，這纔是眞正的「搖頭擺尾」。右手推到不能再推時，用暗勁向前再推八次。如此左右反覆，各做八次。

有的傳授教人做這一節時，搖搖頭、擺擺屁股就完了，這不能達到眞正「去心火」的目的。動作完成後，全身放鬆，鬆一口氣，休息片刻，再進行下一個動作。

最後起踮百病消。

全身放鬆站立，兩脚自然分開，與肩同寬。身體緩緩上引，脚跟自然離地，引到不能再引時，用兩脚尖支撐全身站立，直到不能支持時，脚跟緩緩着地，隨卽鬆一口氣。如此共做八遍。

此段過去作「背後七顚百病消」，用脚跟提起頓地，連做七次。這個方法不好，脚跟頓地容易使腦部受到震盪。現將「七顚」改爲「起踮」，並改了運動的方式，如此纔

有益於健康。

這套八段錦，結合了傳統的八段錦與內家拳法。它不僅可作用於養生健身、防病治病，如果持之以恒，也能達到內家拳的效果。做這套內家八段錦的時候，要時時記着「道法自然」的訓言。得法與否，存乎一心。要反覆練習，仔細體味，直到能夠自如運用。呼吸要自然，千萬不能憋氣。動作要自然、舒展、大方。用意，用暗勁、內勁，不用拙力、僵力。每個人要根據自己的身體條件，循序漸進地練習，持之以恒地練習，逐漸達到純熟境地。長年累月不間斷地鍛煉，必有奇效。

從運動量來說，最好每天能做兩次，早、晚各一次。如早晚時間難以安排，每個人也可按自己的條件，靈活地選擇其中一些式子，隨時隨地練習。如走路時可常踮起腳跟，久久自會有奇效發生。

附：關於習拳悟道一文的一些說明

蒲團子

〈習拳悟道〉這篇文章，是我二○○二年回陝西後，一天在縣城郵政報刊亭購買某雜誌時看到的。當時大概翻了一下，見此文中所記錄的事情，與胡海牙老師昔日講給我們的內容差別很大，而且錯謬百出。當日晚上，我便給胡海牙老師打了一個電話，大概說了一下這件事情。老師說這件事他不知道。大約二○○二年九月，我回到北京。那時胡海牙老師每星期一在北大醫院有半天的門診，當時隨老師出診的有我、晏龍清、張濤，還有一兩個人，名字記不清楚。我們也是在一個星期一的早上，跟老師仔細談此事。

見到老師後，我把某雜誌連載的這篇文章拿出來給老師，並向老師說了裏面的錯誤。我當時認為，這裏面記述的名家，不少人的弟子、傳人還在，錯誤的記述，不僅對逝者不尊重，對他們的後人、學生、傳人也是不尊重的，當時還沒有意識到此事關乎武林史實記錄的真實性與準確性。老師邊看雜誌邊聽我的講述。我說完後，老師便問我們覺得該怎麼辦。我們幾個人當時一致認為，最解決問題的辦法，就是發表聲明，聲明這篇文章所述失真，發表前胡海牙先生並不知道，並請記錄者對錯誤做出說明。老師聽完我們的意見，想

了想，說發表聲明不好，那樣對年輕人以後的發展不利，讓我們再想想別的方式。最後，我們就說，讓胡海牙老師跟記錄者聯繫一下，告訴他這篇文章是錯誤的，並向他說明：

一，這篇文章未發表部分，暫時不要發表，如要發表，需經胡海牙先生審讀、認可後再發表；二，建議記錄者在發表文章時，不要署胡海牙先生的名字，如果跟胡海牙先生有關的內容，一定要經過胡海牙先生的認可。後來，老師就把這個意見轉達給了記錄者，習拳悟道也就中止了發表。本來我們打算在合適的時候，在相關文章中對此文的錯誤進行一下說明，但一直沒有作相關的文章。

此記錄者還曾改編了老師與我所作的聽皮膚法真義，命名為載浮載沉聽皮膚特別是此文將老師與我所作的聽皮膚法真義一文中末句「另，聽皮膚法尚另有一妙用，然此妙用非為普通說法，且置之勿論」一句，改爲『再者，聽皮膚尚另有一妙用，然此妙用非爲普通說法。稍稍透出點消息，古丹經云：『當呼吸之機，我則從陰蹻迎歸爐。』陰蹻一穴可以瞬刻間轉化生死，在丹書中從來是秘而不宣的，載浮載沉的呼吸是它發生作用的關鍵，聽皮膚的呼吸比其他方法，更能令陰蹻受用」這完全與我們原文的本意不同。這也是很不合適的，並撰寫了陰蹻一脈秘不宣一文此文亦非胡海牙老師的原意，因此記錄者未曾讀陳攖寧先生對「真人之息以踵」之註解，故而其中也有不少錯誤。因此，在出版胡海牙文集時，老師說這幾篇文章不能收錄。而胡海牙文集出版後，也有人問及不收此文的緣故，並且，這幾篇文章在網絡上流傳較廣，故經認真考慮

後，先對習拳悟道一文略作說明如後。

關於習拳悟道一文的錯誤，很難一一指出，其中包括人名、事件、時間。在這裏，我們只能對比較重要的內容進行一下說明，其他方面，只有以後再想辦法一一正誤。

原文 我三十歲下山在杭州作醫生，有一位朋友是衛生部官員，他說惠蘭中學的體育老師教太極拳，他拉着我去學。這位體育老師自稱是楊澄甫的最後一個徒弟，架子很大，早晨到我家從不走路，都是坐着黃包車來，吃了早點再回去，而且教一點新的便要加錢。開始有十來個人跟他學，最後就剩下了我一個，連介紹我去的那位朋友也跑了。我之所以堅持，是因為他對我說過：「三年後教你點穴。」到了第四年，我問他：「您看我的為人，點穴可不可以傳？」他說：「我有本點穴的書，還有把劍仙的劍，書存在五臺山，劍在杭州，等取來書，一起給你。」但從此他不再提了，我也不再提，知道上當了。他教的太極拳只講起式的要領，後面就只教動作。我試着將起式的要領運用到所有的動作中，就有了進境。他有真功夫，所以我纔會跟他四年。杭州廢棄的舊房，他一撞，整幢房子晃，青石板脚一蹬便斷了。楊澄甫以推手著稱，他却不相信推手，所以我也不信。後來，我代表浙江到北京參加武術大會，楊澄甫是評委。我表演完，楊澄甫把我叫到一旁，說⋯

「你打的是我的拳呀！」原來那位惠蘭中學的老師真是他的徒弟，見拳傳了兩代沒有走樣一點，楊澄甫很高興，我就問他推手的道理。

蒲團子按 胡海牙先生跟楊澄甫先生的弟子奚誠甫先生學過楊式太極拳，但沒有跟楊澄甫先生學過，更沒有得到楊先生指點及傳授口訣。這裏所說的惠蘭中學的體育老師，也不是奚誠甫先生的事蹟。至於一撞房子晃、一腳石板斷，則是北京的兩位民間拳師。坐黃包車來去的，是一個江湖人物，不是打太極拳的。而且，這位出門就坐黃包車的先生，與海牙老師沒有來往。點穴的是杭州的另外一位拳師。

「代表浙江到北京參加武術大會，楊澄甫是評委」，這是錯記。胡海牙老師代表浙江省到北京參加「十二單位武術表演大會」是一九五六年年十一月。胡老師在此次表演大會後，還寫了一篇十二單位武術表演大會隨筆，跟楊澄甫先生沒有關係。據老師記憶，當時的評委有李雅軒先生，曾在他表演太極拳後，因同屬楊式，跟他聊過幾句。但由於當時時間緊張，老師未能跟李先生多談。

原文 黃元秀老師，他吃瓜從不吐籽，經常鬧肚子，每次都要我治。他不信西醫，我要他照Ｘ光，他不聽。到了冬天，每日拉稀。他夫人見有瓜籽拉出來，還是夏天吃的。

他也是沒有得到長壽。

蒲團子按 這個記述也是錯誤的，跟黃元秀先生無關。吃西瓜不吐籽，是胡海牙老師的一位太極拳老師韓來雨先生的事情。韓先生夏天吃西瓜多不吐籽，到了某年的冬天，韓先生生病，一直拉肚子，糞便中有西瓜籽那時候冬天沒有西瓜賣。當時他跟胡海牙老師說起此事，胡海牙老師認爲，這個可能跟他夏天吃西瓜不吐籽有關。其體罹病之原由，尚無法說清楚。

另，胡海牙老師跟黃元秀先生學習武當對劍，也知道黃先生的劍仙方法，相關事蹟，劍仙揭秘中有說明。

原文 我的道家老師是陳攖寧，是當時道家的砥柱人物。一次我和陳師外出，馬路上人很雜，我問：「如這種情況下，有人偷襲，怎麼辦？」陳師回答：「打個寒顫，他就出去了。」意爲偷襲人的拳頭打在身上，皮膚驚得一顫，不用還手，打到哪裏哪一抵觸，就把偷襲者彈出去了。我很意外，原來陳師是通武術的。我的老師陳攖寧是位整日坐書房的學者，偶然談話中發現他是通拳學的，我便請他講武。陳師知我練太極拳，從太極拳古譜中揀出「萬法都在一激靈中」的話，評爲「强身之要道，防身之至寶」，精要之精要。

術前輩。

蒲團子按 陳攖寧先生知道太極拳好，但自己不打拳，更不是所謂的「武林高手」。這個事蹟，也是韓來雨先生的事蹟。此處所記錄的陳攖寧先生所說的話，都是韓來雨先生與胡海牙先生的話，跟陳攖寧先生無關。至於「整日坐書房」「通拳學」者，是另一位武生與胡海牙也先生的話，跟陳攖寧先生無關。至於「整日坐書房」「通拳學」者，是另一位武

原文 陳攖寧老師批示的「強身之要道，防身之至寶」，將養生與技擊合爲一體，這是拳學的大原則，可以用來檢驗自己的所學。

蒲團子按 「強身之要道，防身之至寶」，這是胡海牙先生對太極拳的心得，不是陳攖寧先生的「批示」。

習拳悟道一文的錯誤很多，無法一一改正。出現這些錯誤的原因，應該是由於胡海牙老師一口濃重的紹興口音，而記錄者又聽不懂所造成。根據記錄者發表的文章，可知其大多數時候是沒有聽明白胡海牙老師所說的話，所以出現的誤記、誤述以及臆度，並且在未徵得胡海牙先生確認的情況下便輕率發表，以致文章錯誤很多，並很難改正。在此，我們不僅要對沒及時修正這篇文章所帶來的錯誤與不良影響，向廣大關心胡海牙老師的

二一〇

朋友道歉，並誠懇地希望以後以胡海牙先生署名發表的文章，最基本的也得讓胡先生看一眼，不要未經允許，便私自發表，那是對胡海牙先生的不尊重，同時也對我們共同喜歡的這些學問的不尊重，更是對胡海牙先生提携後學之善意的不尊重。另，胡海牙先生年近百歲，這些年來，一直有一些人給胡海牙先生製造不實的言論，並借胡海牙先生之名做一些不合適的事情，在此，我們希望這些朋友能尊重胡先生，並請停止這些不合適的行爲，不要爲了一點名利而繼續做那些有悖良知的事情。

這篇說明文章經胡海牙老師審閱並同意公開，以冀能達亡羊補牢之效於萬一。

二〇一〇年十一月八日蒲團子於存眞書齋

蒲團子按　此文撰於二〇一〇年，完成後經海牙老師允可，投登某雜誌。後某雜誌來函謂：

「因爲此文與胡海牙老先生有關，編輯部比較重視，爲愼重起見，特與此事的另一方當事人做了溝通，而其意見是，希望此事最好不要在雜誌上公開辯論。他認爲，如果公開刊登，雙方勢必全力辯誣，難免就要牽扯到此事雙方唯一的證人胡老先生，胡老先生因此就不免受到攪擾甚至有可能是傷害，這樣的結果對胡老先生就可能很不好或是很沒有意思。編輯部認爲，此說法也不是沒有道理。文章本意是澄清歷史事實，以免外人或後人對胡海牙先生產生誤解。因此，澄清事實是最重要的，至於對現在某些人的評價，倒不是特別必要。故此編輯部建議，雙方是否可以先私下接觸一下，統一了想法後再發表文章，文章只談對歷史事件誤記的修正，不要涉及對別人人品之類的評

價。」愚對此種說法頗為失望，故文章一直擱置起來，未公開發表。〈胡海牙文集出版後，有朋友又提起此篇文章，愚以為學問者誠天下之公器，求真、求實乃治學之出發點與歸趣，故在重版之際，將當日所作略加增補，附於老師文集之末，以供參考。